高等教育艺术设计系列教材

动画分镜头设计

莫漫先 主编

清华大学出版社
北京

内 容 简 介

动画分镜头设计既是动画设计与制作中重要的环节之一,也是学习动漫不可或缺的课程。全书共分为六章,分别是动画分镜头概述、镜头的基本知识、镜头组接方式、关键帧的设计及时间节奏、镜头画面造型要素、动态分镜头创作。前五章主要介绍动画分镜头相关理论知识,第六章讲解综合实训。每一个知识点的阐述简单、清晰、明了,实用性强,学习者能快速通过本书的学习,掌握动画分镜头设计的方法及注意事项。

本书不仅适用于应用型本科和高职高专动漫设计、动漫制作、漫画、插画类等相关专业的教师与学生,还适用于从事动漫设计、影视制作以及参加专业入学的考试人员使用。

图书在版编目(CIP)数据

动画分镜头设计/莫漫先主编. —北京:清华大学出版社,2023.5(2025.2重印)
高等教育艺术设计系列教材
ISBN 978-7-302-63453-9

Ⅰ. ①动…　Ⅱ. ①莫…　Ⅲ. ①动画片—镜头(电影艺术镜头)—设计—高等学校—教材　Ⅳ. ①J954.1

中国国家版本馆 CIP 数据核字(2023)第 081414 号

责任编辑:张龙卿
封面设计:曾雅菲　徐巧英
责任校对:袁　芳
责任印制:杨　艳

出版发行:清华大学出版社
　　　　网　　　址:https://www.tup.com.cn,https://www.wqxuetang.com
　　　　地　　　址:北京清华大学学研大厦 A 座　　　　　邮　　编:100084
　　　　社 总 机:010-83470000　　　　　　　　　　　　邮　　购:010-62786544
　　　　投稿与读者服务:010-62776969,c-service@tup.tsinghua.edu.cn
　　　　质量反馈:010-62772015,zhiliang@tup.tsinghua.edu.cn
　　　　课件下载:https://www.tup.com.cn,010-83470410
印 装 者:小森印刷霸州有限公司
经　　销:全国新华书店
开　　本:210mm×285mm　　　　印　　张:7.75　　　　字　　数:221 千字
版　　次:2023 年 7 月第 1 版　　　　　　　　　　　　印　　次:2025 年 2 月第 3 次印刷
定　　价:69.00 元

产品编号:099751-01

前　言

　　根据党的二十大精神,到 2035 年,我国发展的总体目标之一是建成教育强国。二十大报告中明确提出实施科教兴国战略,强化现代化建设人才支撑,坚持教育优先发展的理念,坚持为党育人、为国育才,全面提高人才自主培养质量。

　　近年来,随着中国经济、生活等方面的日益发展,作为文化产业之一的动漫文化创意产业也迅速发展。为了满足动漫产业的发展需求,全国各类院校纷纷开设动漫设计相关专业,并为我国的文化建设输送了大批优秀人才。

　　动画艺术具有直观明了、易传播等特点,深受人们的喜爱,已成为主流艺术之一。动画创作流程复杂烦琐,一环扣一环,其中的剧本、角色设计、场景设计属于静态的内容。动画分镜头设计以剧本为基础,以草图形式将剧情绘制出来,属于动态的内容。通过动画分镜头可以了解动画片的剧情发展、影片风格、时间长短、节奏控制等。如何通过动画分镜头讲述故事,需要分镜头设计师发挥创意想象,尽情演绎,将故事讲述给观众看。

　　学习动画,分镜头设计是必须要掌握的技能,在动漫设计与制作教学中,动画分镜头设计课程也成为核心必修课程。本书是编者在多年从事动画分镜头设计教学及参加动画项目制作的基础上编写而成的。全书内容共分为六章,分理论讲解和实战演练两大部分。理论讲解部分从易教易学的实际出发,由浅入深地对动画分镜头设计中遇到的相关理论知识及实践操作进行详细阐述。第1章为动画分镜头概述,介绍了动画制作流程、文字分镜头、画面分镜头的填写要求、分镜头表、动画分镜头的绘制流程及相关准备资料,以及作为动画分镜头设计师的职业素养等内容,为后面系统学习动画分镜头知识打下坚实的基础。第 2 章为镜头的基本知识,介绍镜头的概念并学会区分不同的镜头、景别的定义及作用、几种常见的拍摄角度、固定镜头与运动镜头的概念及绘制要求等知识。第 3 章为镜头组接方式,介绍 9 种摄影机机位的特点与用法、轴线的作用及常见越轴方法、场的概念及各种转场方式等知识。第 4 章为关键帧的设计及时间节奏,介绍关键帧的定义及作用、关键帧的设计方法、动作时间与节奏的控制等知识。第 5 章为镜头画面造型要素,介绍几种常见透视规律在分镜头中的运用、几种常见场景构图、人物构图特点与注意事项、镜头画面的气氛渲染等知识。第 6 章为动态分镜头创作,对前面所学知识进行了综合运用,介绍了 Flash 软件的学习、真实动画片项目中动画分镜头的绘制步骤及注意事项,项目以深圳职业技术学院数字创意与动画学院创作的《糖果总动员》三维动画片为例子,体现了理论与实践相结合的特点。

　　本书是在编者多年从事动画分镜头设计教学与参与动画项目的丰富经验基础上,花费大量精力和心血编写而成的。全书的大部分图片由编者进行绘制,以简洁明了的图像解读各个相关知识点。书中的语言通俗易懂,并且配有部分知识点的绘制过程视频及实训项目源文件,能使学习者快速解读书中要点,并在较短时间内系统地学

习动画分镜头设计相关理论知识和掌握动画分镜头设计方法。对于授课教师而言,本书配有教学大纲、教案、考试试题、网络课程资源等授课中所必备的教学资料。

希望本书能对动漫设计与制作等相关专业的教学与学习提供实实在在的帮助,由于书中知识点较多,难免有不足之处,希望相关专家和同行提出宝贵意见,以便进一步完善,在此感激不尽。

另外,感谢在本书编写过程中提供支持的深圳职业技术学院数字创意与动画学院相关教师及学生。

编　者

2023 年 1 月

目　录

第 1 章
动画分镜头概述

本章学习目标

通过系统地讲解动画分镜头台本的概念及相关功能,让学生认识到分镜头在动画制作中的重要意义,配合观摩优秀经典动画影片及相关知识点的练习,初步掌握动画分镜头绘制流程及要求,为接下来的学习打好坚实的基础。

本章学习内容

学习动画制作流程、动画分镜头的定义及作用、分镜头的制作流程、文字与画面分镜头、动画分镜头设计师的职业素养等知识。

本章教学重点

学习动画分镜头的绘制流程及培养良好的职业素养。

1.1　动画制作流程

学习动画分镜头设计,首先需要了解动画片制作流程,只有了解了制作流程,才能明白动画分镜头设计在动画片整个制作过程中的位置及其作用。随着计算机技术的发展及其运用于动画片制作当中,动画片的制作流程可能会存在一些差异,但基本制作流程大体上是一致的,通常分为前期规划、前期设计、中期制作和后期输出四个阶段,每一阶段又有若干个步骤。前期规划主要有影片策划、影片风格、故事大纲、剧本编写等;前期设计主要有角色设计、场景设计、道具设计、分镜头设计等;中期制作主要有设计稿制作、原画设计、加中间动画、上色等;后期输出主要有配音、剪辑制作、字幕添加、合成输出等,如图1-1所示。

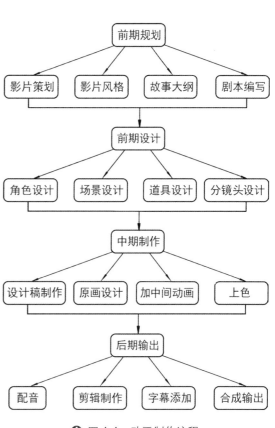

⊕ 图 1-1　动画制作流程

1.2 动画分镜头的基础知识

动画分镜头也称作故事板、分镜头台本,其主要作用是将画面中角色的关键起止动作以草图的形式绘制出来,是动画片创作中前期设计环节的重要工作,其作用主要表现在以下几个方面。

（1）影片内容的依据。无论是制作二维动画、三维动画,还是制作其他类型动画,都需要经过分镜头设计环节,通过分镜头可以了解故事的内容、故事发生的年代背景、影片的风格特色、影片受众人群、整部影片时间长度、节奏等基本信息。

（2）影片制作的依据。这些工作必须按照分镜头设计的内容进一步加工完善。比如,设计稿、原画等工作是在分镜头的基础上进一步深入完善的。

（3）资金投入的依据。从分镜头中还可以了解整部动画片的制作预算,如根据分镜头的制作水平可以初步了解需要投入的资金、时间、人力、物力等,如图 1-2 所示。

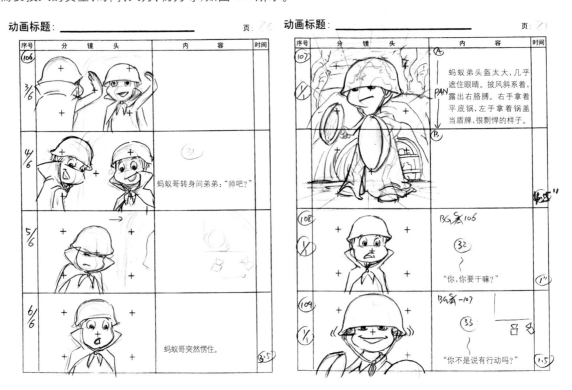

⊕ 图 1-2 《糖果总动员》动画分镜头一（戴方明）

1.2.1 文字分镜头与画面分镜头

1. 文字分镜头

文字分镜头是故事从文字剧本到绘制画面分镜头的过渡环节。剧本通常只是写故事整体的内容,不会涉及每一个镜头的具体安排,这时就需要将剧本进一步细化到每一个镜头的设计中,以文字的形式将每一个镜头是如何安排的写出来,主要包括每一个镜头的镜头号、景别、镜头所需时间、镜头拍摄手法、画面内容、特效、对白等内容,如表 1-1 所示。文字分镜头编写完成后,可以提供给后续绘制画面分镜头进行参考。另外,如果是有经验的动画分镜师,也可以跳过文字分镜头环节,直接按照剧本就可以开始画分镜头了。

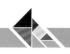

表 1-1　文字分镜头

镜号	景 别	画 面	内 容	时间 /s
SC-1	大远景	某大山中的大远景	镜头从天空往下移	10
SC-2	远景	远处一个小山村,炊烟袅袅	慢慢推进小花家里	8
SC-3	全景	小花家的门打开,小花妈妈扛着东西从里面走出来,走到旁白的大石块上面并把东西放下来	鸟叫的声音	6
SC-4	特写	一双手伸进画面,拿到放在桌子上的闹钟	闹钟响	4
SC-5	近景	小花把闹钟放到眼前看时间,然后伸懒腰		3
SC-6	全景	小花从床上跳下来,跑到屋外		4
SC-7	全景	小花跑到妈妈旁边	小花:妈妈,今天我们去外婆家吧	4
SC-8	近景	妈妈转头面向小花	妈妈:今天不去了	3
SC-9	近景	镜头转向小花,小花生气	小花:为什么不去? 不是已经说好了嘛	6
SC-10	全景	妈妈转身走向屋里	妈妈:今天你爸爸从县城回来	5

2．画面分镜头

画面分镜头是根据文字分镜头内容以草图形式在分镜头表上画出每一个镜头的画面,并填写镜头号、运动方式、时间、对白、特效等相关内容。镜头号指镜头的号码,表示这是第几号镜头,用 **SC-**n 表示;运动方式指该镜头具体的移动方式,比如,是从左到右或从上到下的平移镜头,还是推、拉镜头;时间指该镜头需要用多长时间播放完毕,以秒为单位;对白指该镜头中角色的对话内容、内心独白等;特效指该镜头在制作中或后期需要用到何种效果进行完善,如爆炸、闪电等。

相对于文字分镜头,画面分镜头更能直观反映整部影片的内容,如图 1-3 所示。

⊕ 图 1-3　《糖果总动员》动画分镜头二（戴方明）

1.2.2 动画分镜头画面格式

动画分镜头画面格式也就是动画分镜头表,其根据国家、地区或者制作单位的不同而有差异。美国是横向的;日本是以竖向为主的五或六个画面;我国既有横向的,又有竖向的,以上海美术电影制片厂的分镜纸为例,是横向的三个画面。虽然分镜头画面格式不一样,但是其内容基本相差不大,如图 1-4 和图 1-5 所示,主要有镜号、景别、时间、画面内容等。

⬆ 图 1-4　竖式分镜头表

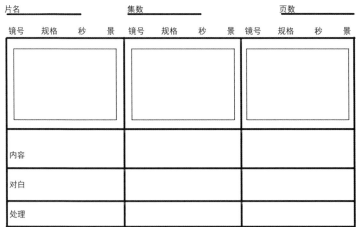

⬆ 图 1-5　横式分镜头表

动画分镜头每一个画面都是固定不变的,而不像漫画分镜头一样可以灵活多变。动画分镜头画面的宽、高比例一般比较常见的有 4∶3 或者 16∶9 两种,在制作前需要选好规格。4∶3 尺寸一般有 512 像素×384 像素、640 像素×480 像素等,16∶9 尺寸一般有 1280 像素×720 像素、1920 像素×1080 像素等,其中 1920 像素×1080 像素属于高清类型,在现在的动画片制作中用得较多。

1.3　动画分镜头的绘制流程

动画分镜头总体的绘制流程包括三部分:首先是熟读剧本及导演阐述,了解角色性格、特征等;其次是了解剧中角色的造型设计(包括角色三视图、动态图、比例图、表情图等),熟悉场景造型设计、道具设计等,特别是对于角色造型设计,尽量要临摹一遍以加深记忆;最后选好相应的绘制方式,确定好是在纸上绘制还是在计算机上用相关软件绘制。以上三部分完成后,就可以进行分镜头绘制工作了。下面进行详细的讲解。

1．绘制方式

动画分镜头通常分为在纸质分镜头表或者用计算机软件绘制,这两种方式具有静态分镜头与动态分镜头之间的区别。

纸质分镜头需要的工具主要有分镜头表、不同颜色的铅笔、普通 2B 铅笔、橡皮擦、钢笔等。纸质分镜头画完,可以将稿件扫描并导入相关分镜头制作软件中进行剪辑合成并制作成动态分镜头,也有的是在 Sai 软件上画静态分镜头。目前最常用的分镜头绘制软件有 Flash、Toon Boom Storyboard、TVP Animation Pro,另外有时间轴的 Photoshop 也可以用于绘制,如图 1-6 ~图 1-9 所示。工具只是为了能顺利、便捷地完成工作。所以不管选择哪种方式,只要自己擅长即可。

图 1-6　Flash 软件

图 1-7　Toon Boom Storyboard 软件

图 1-8　TVP Animation Pro 软件

图 1-9　Photoshop 软件

2．导演阐述

导演阐述是导演在影片制作前的重要案头工作,没有统一的格式要求,用来说明影片的风格、影片的受众年龄、故事发生的年代背景、每一个角色的性格特点、场景特征等影片概括性的内容。在一些系列动画的制作中,可能需要若干名分镜头设计师去完成该工作。为了使每一个人画出来的故事风格、角色动作、性格特征等各方面保持一致,就需要利用导演阐述进行统一规范,如图 1-10 所示。

《糖果总动员》导演阐述（节选部分内容）

1. 人物性格特征分析

朵朵甜：自然美、单纯、胆小、慢性子，但有时能以柔克刚。由于胆小，说话声音也细小，语速相对较慢，在紧急情况时，她的语速还是保持不变，让人看起来比较着急。

动作指示：说话时总是伴随着扭捏的动作，如歪着头，肩膀向头部靠拢，低眉眯眼。在与别人对白时，视线经常会看向别的地方。在做动作时幅度比较小。与皮皮雷的动作形成反差。

2. 剧情

编写有意思的动画剧情非常关键。在故事情节中应加强一些动画语言，如故事或段落的重点是描写某个人物从地面爬到树上面需要3分钟的表演时间，编剧要能很好地、幽默地、情节曲折地说明内容。人物与树之间可能发生很多情节，如他是否惧怕爬树？爬树的动作是什么样的？符合他的性格特征吗？他在爬的过程中遇到了什么突发情况？爬的过程中看到了什么？是怎样处理的？对他的内心有什么影响？经过怎样的努力才能到达终点？最终到达时的情景是怎样的？给观众展现的是什么？

3. 分镜头师的担当

（1）统一用 Flash 软件绘制分镜头台本，每个关键帧和镜头要有时间节奏，方便中期制作参考。背景尽可能用三维粗模代替。

（2）根据文字脚本的描述、造型及场景设计的内容进行画面创作。

（3）对已有的分镜头有借鉴和发挥的能力。

（4）根据情况可以重新组合排序及增加细节描绘。

（5）对镜头的运用有较深刻的认识，在绘制快速动作的镜头时要有镜头冲击感。画面关键帧要到位，包括大的预备动作都要做出来。

✛ 图 1-10 《糖果总动员》导演阐述（深圳职业技术学院数字创意与动画学院）

3．熟读剧本

剧本既是动画片的灵魂，也是制作的基础。分镜头必须围绕剧本进行创作，离开了剧本，就算画得再好也没用。所以在进行分镜头绘制之前必须要熟读剧本，充分理解剧本内容，包括故事起、承、转、合，对于角色的性格特征、年龄、动作等做到心中有数。

《蚂蚁兄弟的宝藏》动画剧本

一、蚂蚁窝　室内　白天

（角色：蚂蚁兄弟）

蚂蚁窝树洞门口挂满了花花绿绿的彩带，彩带随风左右摇摆，门框上挂着装裱过的红色横联，上面写着："欢度蚂蚁节！"

蚂蚁窝内，蚂蚁弟拿着抹布，反复擦拭着那张破桌子。

蚂蚁哥站在一边，闭着眼睛，右手托着下巴，自言自语道："今年的蚂蚁节该定什么样的主题呢？"

（眼珠一转，"啪"地打了一个响指）"真是个不错的主意！（说完一把抓住蚂蚁弟的肩膀，郑重其事地四目相对）亲爱的弟弟，咱们同甘共苦这么多年，今年的主题不如就定为——兄弟情深，坦白秘密！"

蚂蚁弟拿着抹布，直愣愣地看着蚂蚁哥，有些不解。

蚂蚁哥手舞足蹈地继续解释："兄弟情深，坦白秘密的意思就是（搂住弟弟的肩膀），咱们俩之间不能有任何秘密，必须完全坦白给对方！"

蚂蚁弟听完,惭愧地低下头去:哥哥……我……我藏了一个小秘密!

说完,拉起哥哥的手,向门外冲去——

二、大花草 室外 白天

(角色:蚂蚁兄弟)

大花草枝叶随风摇摆(镜头升起),露出远处手牵着手的蚂蚁兄弟,弟弟领着哥哥从小路上走来。

蚂蚁弟气喘吁吁,蚂蚁哥一脸茫然,一前一后来到大花草前。

蚂蚁哥(故意狡猾地):"要不你还是别告诉我了?"

蚂蚁弟神情羞愧:"不然我会睡不着觉的!"

接着脸色慌张地向四周望了望,手指大花草里面(小声地):"就在那里面。"

(摄影机转到大花草里面)兄弟俩小心翼翼扒开草丛。

(两人主观视线)只见草丛中央,朵朵甜正低着头在喃喃自语的背影。

蚂蚁哥哥(惊异小声):"怎么?你喜欢朵朵甜?"

蚂蚁弟羞得从头红到触角,连忙摆手:"不!不!不是这个秘密!"

背对着蚂蚁兄弟喃喃自语的朵朵甜觉察到了什么,"嗯?!"回头——(主观视线)大花草周围空空,没有什么异常。

(节选自《糖果总动员》)

4. 角色造型设计

动画片是通过角色的表演将剧情表达给观众的,绘制分镜头离不开角色造型设计,主要包括动画片中所有角色的身高比例图,单个角色的三视图或五视图,角色的常用动态图、表情图、造型结构分析图。在分镜头工作之前一定要对这些确定好的造型进行观察分析和临摹,可适当画一些角色有可能会出现的动作,尽可能做到对角色造型心中有数,只有这样才能很快画出角色所需要设计的动作,如图 1-11 ~ 图 1-16 所示。

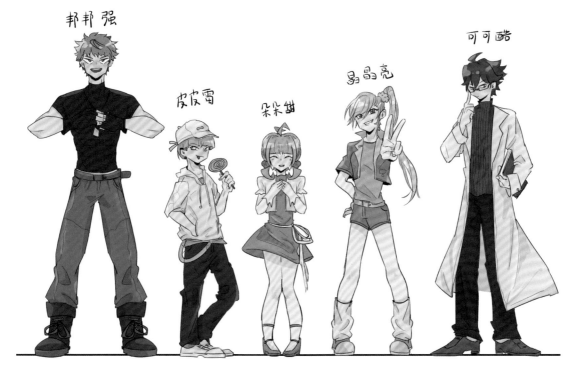

⊕ 图 1-11 角色比例图(吴燕妮)

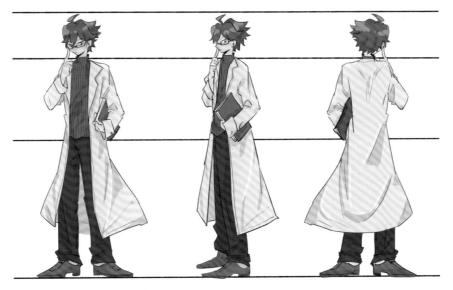

✿ 图 1-12 角色转面图（吴燕妮）

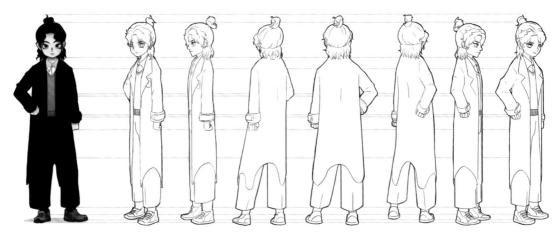

✿ 图 1-13 角色转面图（吴伟鑫）

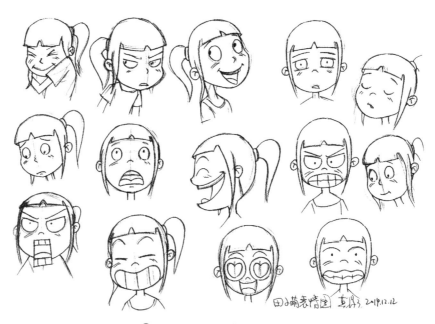

✿ 图 1-14 田小萌角色表情图

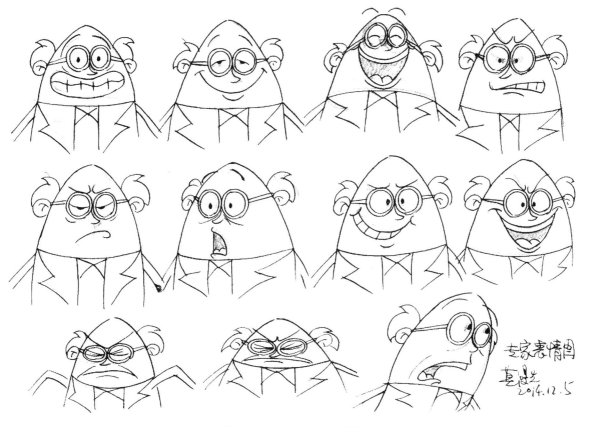

❂ 图 1-15　专家角色表情图

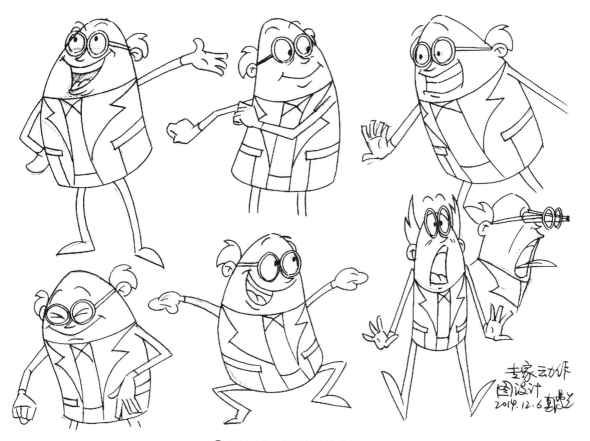

❂ 图 1-16　专家角色动作图

5. 场景造型设计

一部动画片的剧情通常会发生在不同的场景当中,在画分镜头时需要了解各个不同的场景造型设计图,主要包括主场景设计图(室内、室外)、场景坐标图或布局图、影片涉及的各种场景设计图等,如图1-17～图1-21所示。

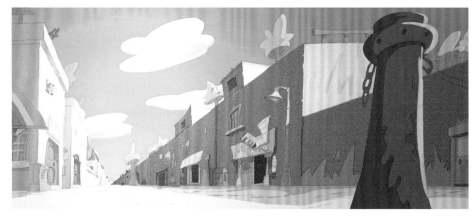

✪ 图1-17 街道场景设计稿

✪ 图1-18 《糖果总动员》外景设计稿

✪ 图1-19 有路灯的场景设计稿(莫漫先)

✛ 图 1-20　《糖果总动员》室内场景设计稿（莫漫先）

✛ 图 1-21　《糖果总动员》场景设计稿

6．道具设计

道具设计与角色有关，指每一集中出现的各种可以移动的物件，如箱子、书本、手电筒等。这些道具虽然比较零碎，但是可能涉及角色动作需要配合道具才能完成剧情表达，所以道具也是不能缺少的。简单的道具一般只需要画一个造型设计图，复杂的道具则需要将其三视图或者顶视图都设计出来，如图 1-22 所示。

放大镜　　　　　平底锅

🔅 图 1-22　道具设计稿（莫漫先）

1.4　动画分镜头的学习

动画分镜头的学习需要系统的训练,要掌握影视动画基础理论,懂得影视表演艺术,熟悉动漫造型规律,熟悉分镜头设计软件操作等必要的知识,还需要不间断地进行美术训练和多积累生活经验,平时多观摩分析优秀动画片及分镜头作品。

1. 美术训练

动画是一门艺术,需要将美的东西展现给观众。经常进行美术训练,可以提高个人审美素养,特别需要经常进行速写训练。速写在一定程度上可以快速提高个人的造型能力,有助于培养个人对事物敏锐的洞察力和感受能力,并且能快速地描绘物体的各个方面,也使自己描绘的形象生动鲜活且富有感染力,如图 1-23 ～图 1-27 所示。

2011.11.18 莫漫先

🔅 图 1-23　卡通速写 1

⊕ 图 1-24　卡通速写 2

⊕ 图 1-25　人物舞蹈速写

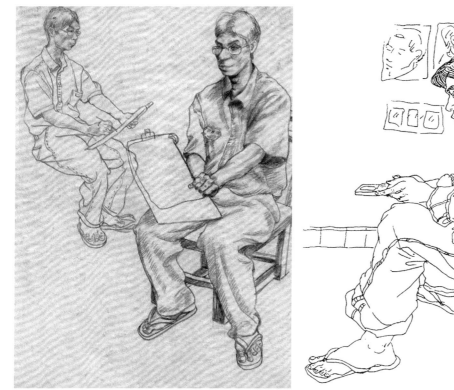

⊕ 图 1-26　宿舍人物速写（莫漫先）

⊕ 图 1-27　坐着的人物速写（莫漫先）

2．生活积累

　　动画艺术来源于生活，生活提供给动画分镜头设计师源源不断的创作灵感。我们需要多观察、多积累生活中的一切事物，为动画分镜头的创作服务。当然，动画也有其独特的地方，动画属于夸张的艺术，创作中不能仅仅局限于对生活的描绘，而是在此基础上根据剧情发挥个人想象力、创作力，才能创作出优秀的作品。

3．影片观摩学习

平时应该多观看一些优秀的影片，不仅包括动画片，而且也需要观摩学习真人实拍的影片，学习如何运用一个个镜头将故事剧情、故事节奏、画面透视、镜头运用、人物对话、动作设计、场面调度等进行演绎。有一些动画分镜头草图作品也需要花大力气进行学习和研究，甚至可以适当临摹，从中可学到很多东西，并且很容易提高动画分镜头设计能力，如图 1-28 和图 1-29 所示。

✈ 图 1-28 《勇敢的心》电影镜头速写（莫漫先）

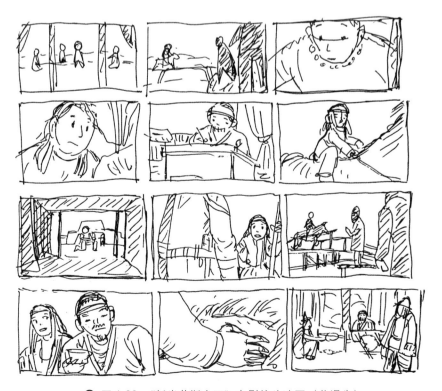

✈ 图 1-29 《托米莉斯女王》电影镜头速写（莫漫先）

1.5　动画分镜头设计师的职业素养

动画片制作是一项极其繁杂的工作,不仅工作量大,而且制作环节很多,所以需要动画制作人员具备扎实的专业技能和养成良好的个人工作习惯。

1.掌握动画运动规律

运动规律是动画制作人员必须具备的专业知识之一,动画分镜头设计师也必须掌握这方面内容。在绘制画面镜头中角色的关键动作时,虽然分镜头只需要绘制角色的起止动作,但是动作的设计必须符合运动规律,才能做到合理、流畅,并能准确把握动作的节奏感。如图1-30所示,设计某个镜头中人物走路的关键动作,走路有慢走、正常走、快走、蹑手蹑脚地走等各种走法,不同走法的设计也不一样,只有熟悉运动规律,才能将走路的幅度、动作造型、动作节奏等设计准确。如果不熟悉运动规律,动作造型就会不准确或者动作生硬、不连贯,从而极易造成后面设计稿制作、原画设计等环节的工作人员出现理解错误等问题。

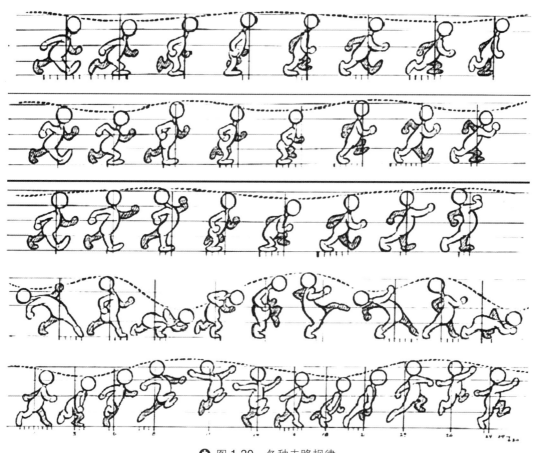

🕀 图1-30　各种走路规律

2.懂得影视表演艺术

动画片通过角色的表演讲述故事。在分镜头设计中需要强化角色的表演,才能使得形象的刻画更加生动自然。生活中的人物动作通常比较平淡,分镜头设计师要将这些看似平淡的动作进行艺术加工。在设计某些动作时也可以进行亲身表演,理解其动作要点后,再进行发挥。设计人物表情的变化时,可以对照镜子演示一遍,然后再进行加工设计。有些动作也可以让他人表演再进行参照,如图1-31和图1-32所示。

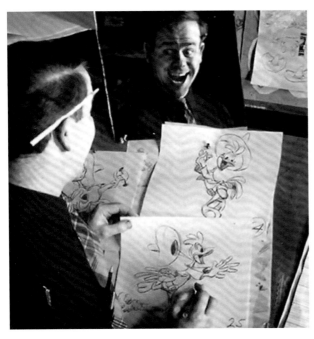

⊕ 图 1-31 迪士尼动画中的人物动作设计

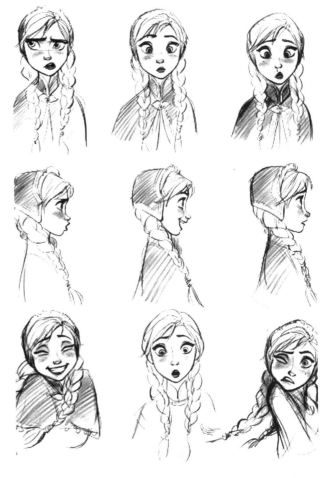

⊕ 图 1-32 《冰雪奇缘》中人物表情的变化（美国）

3. 灵活多变

动画片风格、影片受众、故事背景、剧情等不尽相同，作为动画分镜头设计师，头脑必须灵活多变，对动画艺术充满激情，时刻拥有一份乐观向上的精神，并保持幽默感，只有这样才能开发个人思维的想象空间，从而应付各种工作。

4. 团队合作及克服困难

动画制作复杂，环节很多，是一项需要众多人员一起参与的工作。如果制作中某个环节出现了问题，都会影响到后面制作环节的工作进度。动画分镜头作为动画前期设计的工作也十分烦琐复杂，所以分镜设计师必须具备团队合作意识。另外动画片的造型风格、影片要求、制作水准、制作周期等都会各有差异，所以分镜头设计师必须适应各种要求，及时调整好心态，并能在短时间内克服各种困难，才能保证该项工作的顺利完成，如图1-33所示。

⊕ 图 1-33 分镜头设计师在工作（莫漫先）

1.6　练　习　题

1．思考题

（1）动画分镜头在动画片制作中的作用是什么？

（2）动画分镜头设计师需要具备哪方面素质？

2．实训题

观摩一部优秀动画片，并将其画面分镜头以草图的形式绘制出来。

第 2 章
镜头的基本知识

本章学习目标

通过对镜头相关知识的讲解,让学生了解动画片是由一个个镜头组成的,并明确不同镜头之间的区别,掌握不同景别的划分范围、镜头不同拍摄角度变化对画面情绪表达的重要意义、影视镜头感的培养、运动镜头的设计规范及制作方法。

本章学习内容

本章学习镜头的概念、景别的概念及划分、镜头拍摄角度、固定镜头和运动镜头的概念及制作要点等。

本章教学重点

学习不同景别的运用要点及表达的意义,了解运动镜头的设计规范及制作方法。

2.1 镜头的概念

镜头是影片结构组成的基本单位。在实拍影视作品中,镜头就是摄影机从开机拍摄到结束拍摄这个区间所拍摄到的连续画面,它是由拍摄的时间、角度、被拍摄对象等构成的。比如,当我们拿一个摄影机拍摄,从开机拍摄一直到关机拍摄,在这段时间内拍摄到的画面就是一个镜头。从景别上来说,某些镜头因距离被拍摄对象较近而拍摄到特写,有些距离较远而拍摄到远景,但都算是一个镜头。从拍摄的时间上来说,有些镜头从开机到关机可能就是 1 秒,有些可能是三四十秒,但由于摄影机已经停止拍摄,所以即使是拍摄 1 秒,都算是一个镜头。影片就是由一个个这样单独拍摄到的镜头通过合理衔接来讲述完整故事的。

动画片是虚拟的艺术,它的镜头是参考实拍影视作品的拍摄手法并通过制作人员设计出来的,如图 2-1 所示。

1. 镜头的区别

动画片制作的工作量是巨大的,每一环节的工作都需要特别细心,会经常出现反复修改的情况。在分镜头设计环节中,也会经常出现修改的情况,修改时通常以某个镜头号为准。比如,镜头 10 需要重画,镜头 15 需要删除,或者在镜头 17 和镜头 18 之间再增加一个镜头等,所以在画分镜头时懂得如何区分不同镜头就显得特别重要。区分不同的镜头可从以下几方面入手。

⊕ 图 2-1　《千与千寻》中的分镜头（日本）

（1）不同的景别。摄影机从开机到关机拍摄到不同的景别通常用不同的镜头。即使拍摄同一对象，景别不同，就是不同的镜头。比如，上一镜头是全景，下一镜头是近景，那就是不同的镜头。但要注意某些运动镜头，比如，推拉镜头或组合镜头中，虽然开始的景别和结束时的景别不同，但仍然算作同一个镜头。在分镜头设计中，有时需要特意营造不同的景别，以丰富画面感，如图 2-2 所示。

（2）不同的拍摄角度。摄影机从开机到关机过程中拍摄到的不同角度的画面就是不同的镜头。比如，拍摄同一角色，上一镜头是平拍，下一镜头是俯拍，这也是不同的镜头，如图 2-3 所示。

⊕ 图 2-2　不同镜头景别

⊕ 图 2-3　不同拍摄角度产生的不同镜头（吴伟鑫）

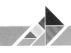

（3）不同的拍摄对象。摄影机从开机到关机过程中拍摄到的不同对象也是不同的镜头。比如，上一镜头拍摄的对象是甲，下一镜头拍摄的对象是乙，或者上一镜头拍摄甲的头部，下一镜头拍摄的是他的手掌，就形成了不同的镜头，如图 2-4 所示。

2．镜头的长短

按时间来分，镜头有长镜头和短镜头两种。长镜头所用的时间一般较长，也称为慢镜头，可起到控制画面节奏的作用，一般为 7 ～ 10 秒，有的可以达到 10 ～ 30 秒。短镜头所用时间较短，也称为快镜头，一般为 1 ～ 5 秒。在画分镜头时，需要将长、短镜头合理搭配，镜头时间该长则长，该短的要短，才能使作品节奏感更强，如图 2-5 和图 2-6 所示。

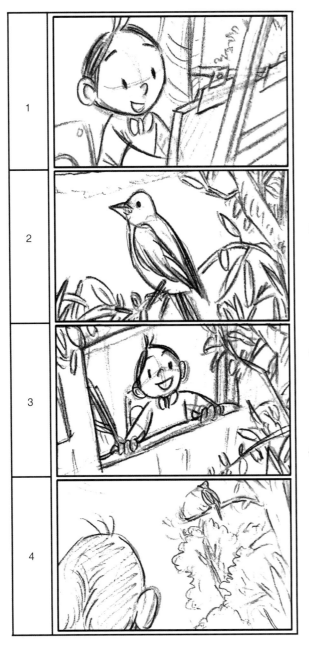

⬆ 图 2-4　不同拍摄对象产生不同的镜头　　　　⬆ 图 2-5　《糖果总动员》动画分镜头一（戴方明）

动画标题：_____ 页：124

序号	分 镜 头	内 容	时间
183 1/4		BGS-174 皮皮雷得意起来,越发摘得快了。	
2/4			
3/4		只见两只胳膊像蛇一样在树枝间钻来钻去。	
4/4		285	

⊕ 图 2-6 《糖果总动员》动画分镜头二（戴方明）

2.2 镜头的景别

动画片中景别是由虚拟摄影机和拍摄对象之间的不同距离产生的,也可以说是分镜头设计师在设计时角色或物体在画面中位置大小的占比。但是在某些镜头中,景别不是一成不变的,比如,推拉镜头的景别是会发生改变的。

不同的景别有不同的视觉效果和作用。景别也有基本的运用规律,一般是按从远到近的顺序进行,这也符合人们日常的视觉经验。如从大远景开始,慢慢到中景,再到近景。也有的动画片从特写镜头开始,从而造成一种悬念,吸引观众观看,但后面基本也是按从远到近的顺序慢慢讲述情节。如果景别使用不当,如这个镜头用中景,下一镜头用特写,再下一镜头用远景,就很容易造成画面混乱。所以在设计镜头时,景别需要根据剧情或上下镜头景别合理安排。

景别主要划分为大远景、远景、全景、中景、近景、特写、大特写几种。

1．大远景

大远景是指虚拟摄影机距离拍摄对象很远而拍摄到的一个完整画面,一般都用来表现场面非常大或非常深远的场景,属于写意和抒情类的景别。展现的画面由于是大范围场面,所以基本看不到角色出现在画面中。大远景一般用在动画片的开头或结尾部分,用在开头主要是用来介绍影片发生的时间、地点、作品风格,用在结尾主要是起到故事首尾呼应的作用。这类镜头速度通常会很慢,时长一般安排在 8 ~ 10 秒。为了使镜头不过于单调,基本上会以移动镜头的方式进行展现,如图 2-7 ~ 图 2-9 所示。

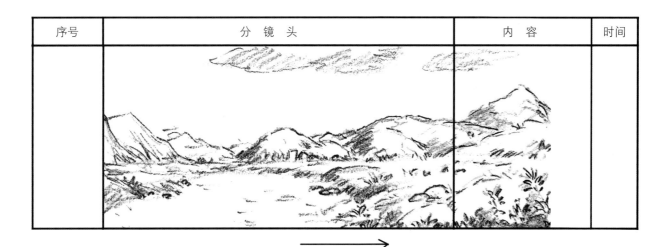

序号	分 镜 头	内 容	时间

⊕ 图 2-7 大远景镜头

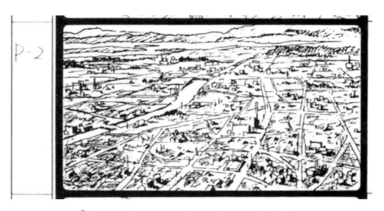

⊕ 图 2-8 《人狼》中的大远景镜头（日本）

⊕ 图 2-9 《埃及王子》中的大远景镜头（美国）

2．远景

远景是指虚拟摄影机远距离拍摄景物或人物而得到的画面。远景比大远景在距离上更接近被拍摄对象。远景镜头一般也是以场景展示为主，如果有角色出现在画面中，由于距离远，所以人物会很小，只能大概看清楚角色的一些大致活动。该景别也常用于一段故事的开始，速度慢，时间长，如图 2-10 ～图 2-13 所示。

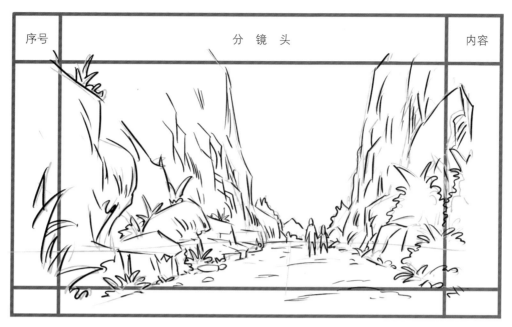

序号	分　镜　头	内容

🔂 图 2-10　远景镜头

🔂 图 2-11　《花木兰》中的远景镜头（美国）

🔂 图 2-12　《埃及王子》中的远景镜头（美国）

🔂 图 2-13　《魔女宅急便》中的远景镜头（日本）

3. 全景

全景是指虚拟摄影机拍摄角色全身或某一具体场景全貌的画面,用来交代角色与其所处的环境,或者角色与角色之间的位置、前后等关系。全景主要是以表现角色为主,可以看清楚角色整体的形象特点,比如服饰、五官、动作、发型等。该景别往往是一场戏的总角度,多用于一些角色的交流及对话。该景别决定着后面镜头中角色之间的位置关系、画面光线、色调、角色运动方向等,如图2-14~图2-18所示。

⊕ 图2-14 全景镜头1

序号	分 镜 头	内 容	时间

⊕ 图2-15 全景镜头2

⊕ 图2-16 《花木兰》中的全景镜头(美国)

⊕ 图2-17 《白雪公主与七个小矮人》中的全景镜头(美国)

⊕ 图 2-18　《龙猫》中的全景镜头（日本）

4．中景

中景是指虚拟摄影机拍摄角色头顶至膝盖或腰部的画面，是动画片中使用频率最多的景别之一。观众能清晰地看到角色的形态、动作、表情等，还有角色的内心情绪变化也会看得比较清楚。设计中景时需要根据前面全景画面中确定的人物的位置关系进行安排，不过应注意人物的朝向、位置、前后关系，如图 2-19 ～图 2-21 所示。

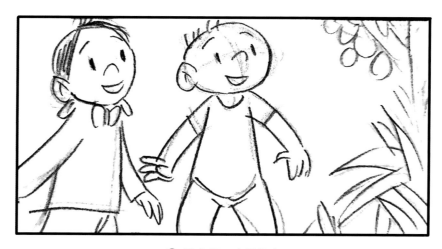

⊕ 图 2-19　中景镜头

⊕ 图 2-20　《小鹿斑比》中的中景镜头（美国）

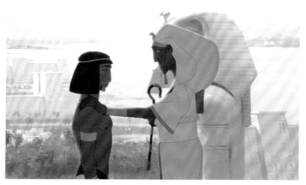

⊕ 图 2-21　《埃及王子》中的中景镜头（美国）

5．近景

近景是指虚拟摄影机拍摄角色头顶至胸部的画面，也是动画片中使用频率最多的景别之一，距离比近景更近，能清晰地看清楚角色的五官表情、内心情绪等细节变化。该景别人物在画面中占据了大部分面积，背景可以运用模糊手法处理，让画面视觉中心更加突出，如图2-22～图2-25所示。

✪ 图2-22　双人物的近景镜头

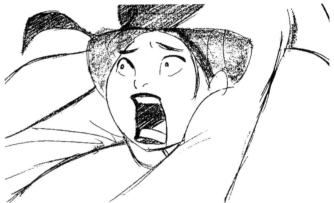

✪ 图2-23　《花木兰》中的近景镜头（美国）

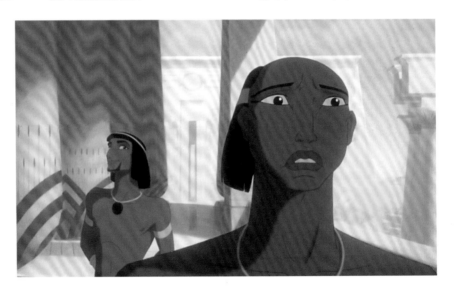

✪ 图2-24　《埃及王子》中的近景镜头（美国）

✪ 图2-25　单人物的近景镜头

6．特写

特写是指虚拟摄影机拍摄角色的头顶到双肩或者表现角色的某些局部及物体细部的画面,给人一种非常近的距离感。该景别画面构图通常会有一部分被切去,给人一种不太完整的感觉,但能非常清晰地看清角色的表情特征、物体的质感等细节,如图 2-26 ～图 2-28 所示。

✪ 图 2-26　特写镜头

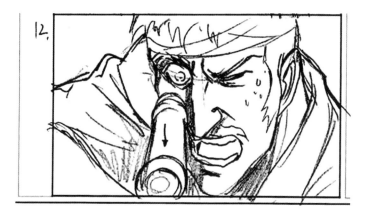

✪ 图 2-27　《吸血鬼猎人》中的特写镜头（日本）

✪ 图 2-28　《白雪公主与七个小矮人》中的特写镜头（美国）

7．大特写

大特写是指虚拟摄影机拍摄角色或者物体细部的画面,主要描绘对象的细部,画面构图不完整,给人一种震撼的视觉效果。使用大特写景别时,镜头时间要稍长,这样才能让观众看清楚物体的细节变化。该景别一般很少用到,偶尔使用一下即可,如图 2-29 ～图 2-31 所示。

✪ 图 2-29　大特写镜头

⬆ 图 2-30　眼睛的大特写镜头　　　　　　　⬆ 图 2-31　物品的大特写镜头

2.3　镜头的拍摄角度

　　拍摄角度是指摄影机拍摄对象时所构成的几何角度,不同的拍摄角度会产生不同的画面效果。拍摄角度与构图也存在一定的联系,会使构图呈现出丰富性、多样性的特点。镜头拍摄角度一般分为正拍、侧拍、倾斜拍、俯拍、仰拍。

1．正拍

　　正拍是指摄影机放在拍摄对象的正前方进行拍摄,拍到的画面会让观众有一种较直接、亲切的感觉,如图 2-32 和图 2-33 所示。

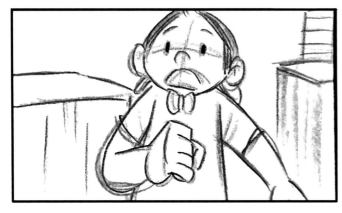

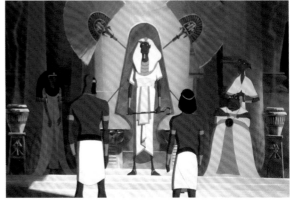

⬆ 图 2-32　正拍镜头　　　　　　　　⬆ 图 2-33　《埃及王子》中的正拍镜头（美国）

2．侧拍

　　侧拍是指摄影机放在拍摄对象的侧面进行拍摄,拍到的画面会有一种方向感,构图时应注意角色注视的方向可适当多留一点,如图 2-34 和图 2-35 所示。

3．倾斜拍

　　倾斜拍是指摄影机以一定的倾斜角度拍摄对象。拍到的画面会有一种不稳定的感觉,通常用于表现动荡、危险、焦虑的感觉,也可用来表现物体运动的方向感,如图 2-36 所示。

🔂 图 2-34 侧拍镜头 1

🔂 图 2-35 侧拍镜头 2

🔂 图 2-36 倾斜拍镜头

4．俯拍

俯拍是指摄影机从高处向下拍摄对象,通常表现忧郁、压抑、贬低或者对象在场景空间中运动位置的变化等。画俯拍镜头时应注意俯视透视的变化,如图 2-37 所示。

5．仰拍

仰拍是指摄影机从低处往上拍摄对象时得到的画面。仰拍通常用于表现开阔、崇高、敬仰、舒展的感觉。画仰拍镜头时应注意仰视透视的变化,如图 2-38 所示。

🔂 图 2-37 俯拍镜头

🔂 图 2-38 仰拍镜头

2.4 固定镜头

1. 基本概念

固定镜头是指在摄影机的位置、角度和镜头焦距都不变的情况下所拍摄到的画面,简单地说就是摄影机放在原地不动时所进行的拍摄。固定镜头拍摄手法较简单,拍摄到的画面可以让观众清楚地看到画面内各元素之间的内在关系,以及角色动作表演和动作节奏等各方面信息,如图 2-39 ～图 2-41 所示。

序号	分 镜 头	内 容	时间
SC-1 01			
02			
03			
04			

🔂 图 2-39　固定镜头 1

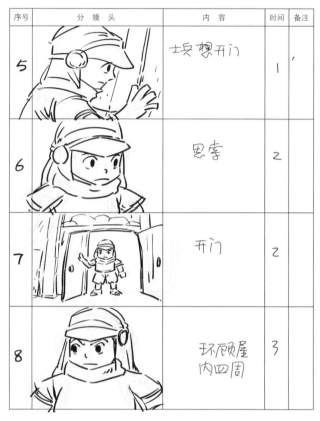

序号	分 镜 头	内 容	时间	备注
5		士兵想开门	1′	
6		思考	2	
7		开门	2	
8		环顾屋内四周	3	

🔂 图 2-40　固定镜头 2

🔂 图 2-41　《冰雪奇缘》中的固定镜头(美国)

<p style="text-align:center">⊕ 图 2-41（续）</p>

2. 运用要点

固定镜头在动画片中使用率很高,可以占整部影片总镜头的 80% 左右。固定镜头的缺点是很难展示一些比较大的场景,镜头也缺乏运动感。如果整部动画片都使用固定镜头,就容易造成呆板的感觉。绘制固定镜头时,只需占用一个镜头画面的大小即可,但要注意人物的动作、上下镜头之间的联系、画面构图、景别等要安排得合理、流畅,如图 2-42 所示。

动画标题：_____　　　　页：28

序号	分 镜 头	内　　　容	时间
30 3/3		FX/DS:	2″
31 1/5	BG表-21	小糖猪吓得哆嗦了一下 FX/DS:	
2/5		无奈地摇摇头 FX/DS:	
3/5		躺到筐里,调整一下姿势 FX/DS:	

<p style="text-align:center">⊕ 图 2-42 《糖果总动员》动画分镜头三（戴方明）</p>

2.5 运 动 镜 头

运动镜头也叫移动镜头,是指摄影机一边运动一边进行拍摄,主要起到叙事、抒情,展现景物空间关系,描绘事件发展过程等作用,有助于将观众从观者的角度引入画面当中,从而产生身临其境的感觉。

运动镜头常见的有平移镜头、推拉镜头、摇镜头、跟拍镜头、组合镜头几种。其主要设计要点是:一是设计运动镜头时一般需要画一个比镜头画面尺寸大的画面,有的甚至有三四个画面大小,但推拉镜头只需画一个画面大小即可;二是注意标注镜头运动方向的箭头是从左到右还是从右到左移动;三是需要根据剧情控制好镜头移动时间长短,场面大的画面通常需要长时间展示,以便使观众能看清画面所描绘的人物或物体细节。

1.平移镜头

平移镜头是指摄影机与拍摄对象呈平行运动状态进行拍摄,在制作中由于其仅仅是场景的单独移动,所以只需画一张场景,然后将场景进行移动即可,起到抒情、引出故事剧情的作用,适合表现大场面等复杂场景。通常有横向平移、竖向平移、斜向平移。

横向平移.mp4

(1)横向平移。横向平移是指画面从左到右或者从右到左平移,是较为普遍的一种移动镜头,如图 2-43 所示。

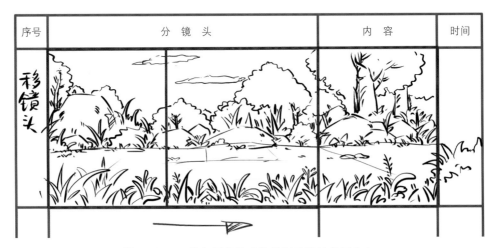

⊕ 图 2-43 横向平移镜头的绘制及箭头指示方向

(2)竖向平移。竖向平移是指画面从上到下或者从下到上平移,适合表现高大雄伟的建筑、植物、人物等垂直空间的镜头,如图 2-44 所示。

(3)斜向平移。斜向平移是指画面倾斜地从上到下或者从下到上平移,适合表现山路、楼梯等带有斜度、坡度的场景,如图 2-45 所示。

竖向平移.mp4

2.推拉镜头

推拉镜头是指镜头向被拍摄对象推进或后退拍摄,类似拍摄对象时调整镜头焦距的拍摄效果,拍摄的画面会产生逐渐变近或退远,推拉后的最终画面一般就是该镜头想要表达或者是发生故事剧情的地方。如镜头推到某角色的近景,下一镜头就是该角色进行表演。根据剧情要求,推拉镜头的速度可快可慢。推镜头指镜头由近处大画面推至远处小画面,箭头标注方向需指向小画面,如图 2-46 所示。拉镜头是指镜头由远处小画面拉至近处大画面,箭头标注方向需指向大画面,如图 2-47 所示。

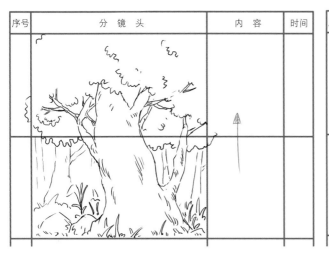

⊕ 图 2-44 竖向平移镜头的绘制及箭头指示方向

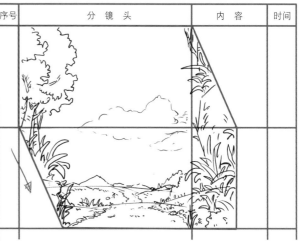

⊕ 图 2-45 斜向平移镜头的绘制及箭头指示方向

⊕ 图 2-46 推镜头及箭头指示方向

⊕ 图 2-47 拉镜头及箭头指示方向

3．摇镜头

摇镜头是指摄影机位置不动，镜头做上下、左右运用或旋转来拍摄对象，类似于平时人们站在某个地方不动而转头看到事物的效果。摇镜头主要有横摇和竖摇两种，适合表现一些宏大的场景，一般时间较长、速度较缓慢。

摇镜头与移动镜头的区别主要在于：摇镜头有明显的透视效果，而移动镜头只是进行场景的平移。在绘制摇镜头时，应注意画面透视的变化，有的直线透视会变成弧线透视。画面中角色运动也会产生从远至近、再从近到远较为明显的透视变化，如图 2-48 和图 2-49 所示。

序号	分 镜 头	内 容	时间

图 2-48　横移摇镜头的绘制及箭头指示方向

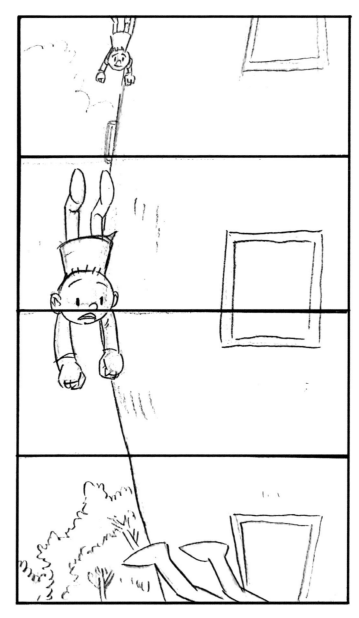

图 2-49　竖移摇镜头的绘制及箭头指示方向

4．跟拍镜头

跟拍镜头是指摄像机一边移动一边拍摄对象的拍摄手法，在移动的过程中，被拍摄对象在镜头中会保持相对稳定的位置，可使得拍摄对象在画面上的位置和景别不变。在制作跟拍镜头时，角色在画面中的位置保持不变，可绘制一个长条的场景，然后将场景进行平移即可，如图 2-50 所示。

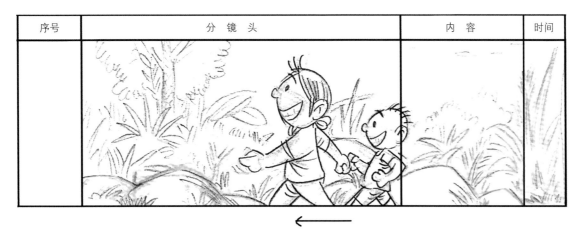

序号	分　镜　头	内　容	时间

⊕ 图 2-50　跟拍镜头的绘制及箭头指示方向

5．组合镜头

组合镜头是指将推、拉、摇、移等运动镜头综合运用到一个镜头中，可以获得多视角、多景别的效果，通常可用于整部影片或某一场戏的开头部分。当镜头结束运动后，故事通常就发生在最终结束后的地点当中，如先平移后再进行推拉或边移边摇等。如图 2-51 所示，画面从 A 到 B 做竖向平移后，再从 B 用推镜头转到 C 画面，故事就发生在 C 画面中。另外还有其他各种镜头运动方式，可在具体的动画制作实践中慢慢探索及运用。

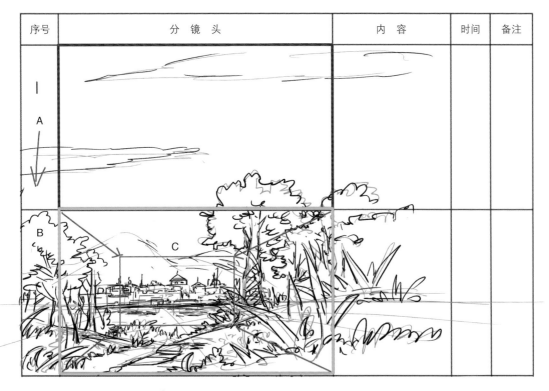

序号	分　镜　头	内　容	时间	备注

⊕ 图 2-51　组合镜头的绘制及箭头指示方向

2.6 练 习 题

1．思考题

（1）画动画分镜头时，如何区别每一个镜头有什么作用？

（2）如何合理搭配固定镜头与运动镜头？

2．实训题

根据以下动画剧本，完成分镜头的绘制。

要求：自行设计角色、场景造型，在纸上或计算机上绘制均可。计算机绘制需提交作品源文件，导出 AVI 或 MOV 格式视频，画面尺寸为 1920 像素×1080 像素。纸质绘制需提交 JPG 图片，图片大小为 A4 纸尺寸，分辨率为 350dpi。

评分标准：故事内容表达的完整性为 20 分，镜头组接的合理性及流畅度为 30 分，画面构图的美感及透视准确度为 20 分，角色关键动作表演的把握程度为 10 分，影片时间及节奏的控制度为 10 分，角色及场景设计的准确性为 10 分。

《良渚世界》动画剧本

故事创意：黄宝兰

第一场：良渚世界室外景　白天

考古人员："啪！"考古人员脸朝地，四肢铺开并趴在地上。

考古人员："嘶——嗯？"用手艰难地直起身，晃了晃满是尘土的脑袋，睁眼一看，石玉小人雕塑正歪头看着自己。

石玉小人（抱臂）："看什么呢，是不是被小爷我的美貌迷住了？虽然我长得不错，但是你……欸欸欸！你干什么！"石玉小人话没说完，就被考古人员抬起胳膊，戳戳脑袋，掀起衣服。

考古人员（好奇、惊讶）："你会动！？"

石玉小人（甩开考古人员的手），没好气地说："我当然会动，这是我的时代！"石玉小人拍了拍自己的衣摆，面露骄傲自豪之色。

考古人员："这里是？"疑惑地看向石玉小人的后方。

石玉小人："欢迎来到良渚世界。"石玉小人侧身，视野面向后方并逐渐变得宽广起来。

第二场：居民区、街市外景　白天

石玉小人带着考古人员在街上走，路过纺织铺。

石玉小人："我跟你说，这家纺织铺织品一绝，但价格也不便宜，能穿上的是极少数人，像我就是。"

考古人员看着石玉小人身上的破布点了点头。

他们走着走着路过玉器铺。

考古人员（两眼放光）："玉器！我要去看看。"

石玉小人："千万别去，这家铺子可没一件好东西。"石玉小人略带傲慢地瞟了一眼考古人员口中的玉器铺，漫不经心地说道。

"咚！"一块玉石废料从玉器铺窗口飞了出来。

石玉小人："哎哟！"青铜小人被飞来的玉器砸了个正着。

（全景）店铺老板（趴在店铺窗口，举起拳头愤怒地喊）："穷鬼，买不起别影响我做生意。"

石玉小人："小爷我堂堂一块美玉，岂会不识你那些货！"石玉小人尴尬地摸了摸被砸出一个小鼓包的脑袋，咬牙切齿地说道。

第三场：无人区　白天

（全景）石玉小人带着考古人员继续走，穿过居民区、街市，来到一个红彤彤、热气腾腾的石器厂。

考古人员被烤得热汗直流，抬眼望去，只见石玉小人得意扬扬地站在一间被烧得通红并时不时传出叮叮当当响声的小屋前。

考古人员："这里是？"考古人员汗流浃背地向石玉小人询问。

石玉小人："这，就是我出生的地方。这可是整个良渚玉器产量最多的地方。这里的玉器可都是上等的，比刚刚店铺里的好几百倍不止。"石玉小人一边说，一边陶醉地摸了摸自己裸露在衣服外面的石玉躯体。

考古人员刚想绕过石玉小人往里面走，就被石玉小人一只手给拦了下来。

石玉小人："不行不行，这里外人是不准进去的。走，我带你去个好地方。"石玉小人说完，就拉起考古人员的一只手跑了（跑出画面）。

第3章
镜头组接方式

本章学习目标

通过相关知识点的讲解,让学生掌握三角机位的构成及原理,了解镜头组合的一般规律,学会不同场之间的流畅连接,掌握镜头组接的基本规律。

本章学习内容

本章学习摄影机运用、轴线的运用、转场方式等知识。

本章教学重点

不同机位之间的构成及轴线法则的运用。

3.1 摄影机机位与机位运用

3.1.1 摄影机机位

简单地说,机位就是摄影机拍摄对象时的位置。摄影机的拍摄位置可远可近,远距离拍摄会产生大远景和远景景别,近距离拍摄则会产生中景、近景景别,距离非常近拍摄则会产生特写和大特写景别。而在同一位置上,也可有不同的拍摄高度和拍摄方向,拍摄高度不同时会产生平视镜头、俯视镜头、仰视镜头等,拍摄方向不同时会产生正面、侧面、半侧面等镜头。动画片就是由摄影机不同的拍摄手法拍到的镜头经过组接而成的。图3-1所示为动画片《糖果总动员》中的分镜头。

动画片由于是虚拟的艺术,所以其机位也是虚拟的,只是参考了实拍影视中摄影机的机位。在绘制分镜头过程中,心中需要时刻保持有机位的概念,才能让角色的各种关系不会出现偏差。拍摄一场戏时,机位通常位于轴线一侧的9个位置上,也就是9个不同的机位,如图3-2所示。

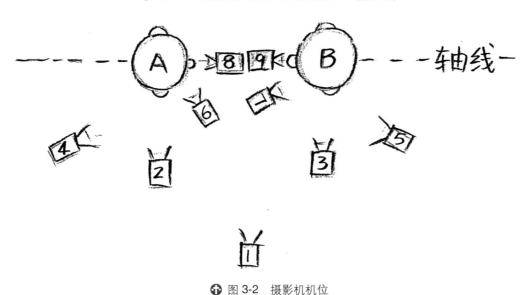

图 3-1　《糖果总动员》动画分镜头一（戴方明）

图 3-2　摄影机机位

1. 1 号机位

1 号机位在所有机位的最远处，也叫顶角机位或主机位，拍摄到的画面以远景、全景为主，常常用在一场戏的开头或结束，用来交代人与人、人与环境之间的关系。该机位也是确定角色位置关系的机位，也就是说只要 1 号机位拍摄，那么其他机位在不考虑越轴的情况下，基本就是放在 1 号机位一侧，也按照 1 号机位拍摄到角色的位置作为参考。

如图 3-3 ～图 3-5 所示,在一些角色交流或对话戏的开头,一般是安排 1 号机位进行拍摄,先介绍该段剧情的基本情况,以便让观众明白剧情中各个角色之间的位置关系、角色与所处环境的关系等,后面镜头中的角色就以一号机位确定的位置为准,尽可能不发生变化,如果在对话交流期间角色位置发生变化,那么可以再次运用 1 号机位拍摄,重新确立关系。

⊕ 图 3-3　1 号机位

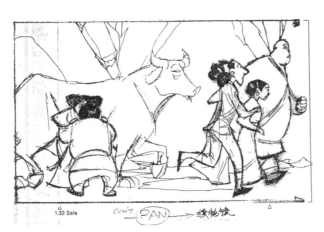

⊕ 图 3-4　《花木兰》中的 1 号机位画面(美国)

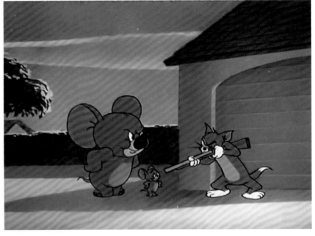

⊕ 图 3-5　《猫和老鼠》中的 1 号机位画面(美国)

2．2 号和 3 号机位

2 号和 3 号机位在中远距离位置,只拍摄到一个角色,拍摄到的画面多以中景、中近景为主。在该机位的画面中,角色有明显的方向感,在绘制时需注意画面构图和角色视线的方向,可以适当多安排一些空间,如人物往左边看时,角色可以安排在画面偏右的位置上,以保持画面的平衡感,如图 3-6 ～图 3-8 所示。

3．4 号和 5 号机位

4 号和 5 号机位在最外面,也称为反拍机位或过肩拍,拍摄到的画面多以中景、近景为主。该机位在画面中会有两个或多个角色出现,通过前景角色拍后景角色,所以画面中角色之间会产生近大远小的透视变化,前景角色大,后景角色小。4 号和 5 号机位主要是以刻画后景的角色为主,前景的角色动作一般不会有太大变化。在制作该类镜头时可以进行分层处理,即前景角色一层,后景角色在另一层,如图 3-9 ～图 3-13 所示。

⊕ 图 3-6　2 号和 3 号机位画面 1

⊕ 图 3-7　2 号和 3 号机位画面 2

⊕ 图 3-8　《花木兰》中的 2 号和 3 号机位画面（美国）

⊕ 图 3-9　4 号和 5 号机位画面 1

⊕ 图 3-10　4 号和 5 号机位画面 2

⊕ 图 3-11　《花木兰》中的 4 号和 5 号机位画面 1（美国）

⊕ 图 3-12　《花木兰》中的 4 号和 5 号机位画面 2（美国）

4．6 号和 7 号机位

6 号和 7 号机位在角色的内侧拍摄,属于内反拍机位,拍摄到的画面多以中景、近景、特写为主。该机位只拍到一个角色在画面中,角度适中,画面表达的内容让人一目了然,也有较大空间让角色得到充分的表演,主要用来描述剧中单个角色的表情特征,如图 3-14 ～图 3-16 所示。

⊕ 图 3-13 《人狼》中的 4 号和 5 号机位画面(日本)

⊕ 图 3-14 6 号和 7 号机位画面 1

⊕ 图 3-15 6 号和 7 号机位画面 2

⊕ 图 3-16 《花木兰》中的 6 号和 7 号机位
画面(美国)

5．8 号和 9 号机位

8 号和 9 号机位放在角色之间的正中间,属于骑轴机位,也就是摄影机刚好在轴线上,拍摄到的画面多以特写、大特写为主。这两个机位属于主观视角的机位,有点类似于观者与画面中角色进行对话的视觉效果,如图 3-17 ～图 3-19 所示。

🔁 图 3-17　8 号和 9 号机位画面 1

🔁 图 3-18　8 号和 9 号机位画面 2

🔁 图 3-19　《花木兰》中的 8 号和 9 号机位画面（美国）

3.1.2　机位运用的特点

1．同一机位拍摄

如图 3-20 所示，在同一机位上的不同拍摄角度可以得到不同的透视画面。比如，6 号和 7 号机位可以平拍、俯拍、仰拍，在画分镜头时可以根据剧情内容或镜头气氛选取合适的拍摄角度。

（a）

（b）

🔁 图 3-20　同一机位不同拍摄角度的变化

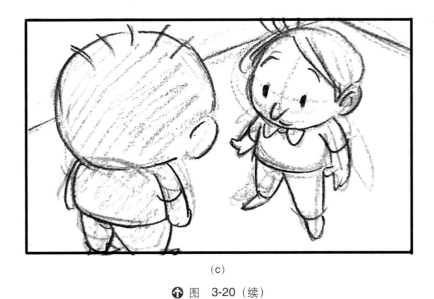

(c)

⊕ 图 3-20（续）

2．不同机位之间的相互运用

机位可以互相搭配并错开使用。比如，角色对话交流剧情中，如图 3-21 所示，故事开始可以先用 1 号机位，然后用 2 号机位，再到 5 号机位，也可以从 5 号机位再到 2 号机位，还可以把 5 号机位替换成 8 号机位。

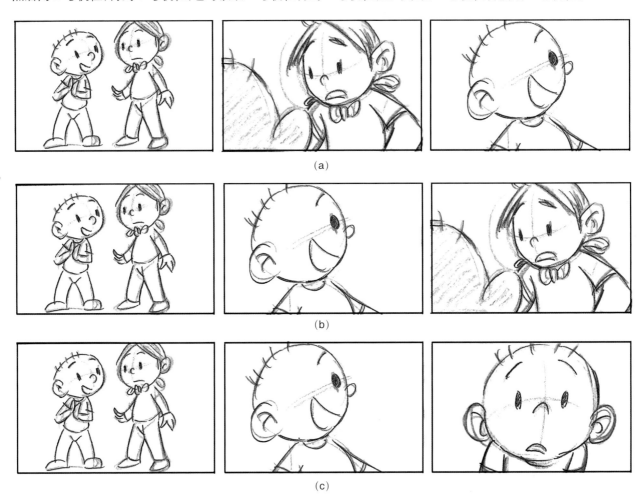

⊕ 图 3-21　不同机位之间的切换

3.2 轴线的运用

3.2.1 轴线的概念及作用

轴线是指拍摄对象之间的视线形成的一条虚拟线。当画面中在两个或两个以上角色之间建立视线、对话、行动等关系时,他们就建立了相互之间的轴线,这时所有摄影机需位于轴线的一侧。

动画片中的轴线是参照实拍影视的轴线运用法则,轴线的作用是保证摄影机位于一侧进行拍摄,这样拍摄到的画面中,角色不管是位于哪个机位上,都可以保证角色处于相对稳定的位置,观者也能清楚角色之间的位置关系。如果没有轴线的控制,就会出现角色在画面中方位错乱等问题。

3.2.2 越轴

越轴是指摄影机越过开始拍摄时的轴线,挪到另一边拍摄对象。越轴会让画面中的角色位置发生变化。如图 3-22 所示,没越轴前角色 A 在左边、角色 B 在右边,越轴后就变成了角色 A 在右边、角色 B 在左边,所以如果没有受到外界因素的影响,通常不会采用越轴拍摄。但有时为了角色位置关系不致太单调,或想达到某种视觉效果,也可以越过之前建立的轴线,到另一边重新建立新的轴线,也就是进行越轴拍摄。值得注意的是,即使可以越轴,尽量不要反复或者不停地越轴,这样很容易让观者产生角色方位的混乱感。为了做到合理、流畅地越轴,需要注意以下几方面的技巧。

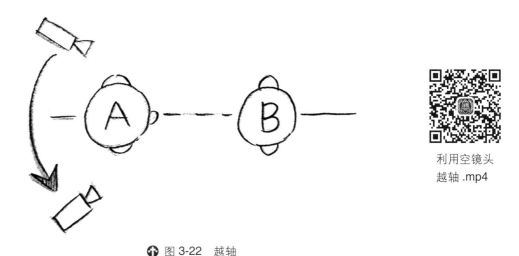

利用空镜头
越轴 .mp4

⊕ 图 3-22 越轴

1. 利用空镜头越轴

空镜头是指画面中只有景物而没有角色出现的镜头,如白云、树林、湖泊、小溪、流水等。但这些景物需是角色所处的环境中的景物,而不是随便找一个与其不相关的景物。如角色在树林里交流,那么就可以选取其身旁或周围的树林等作为空镜头进行越轴拍摄,如图 3-23 和图 3-24 所示。

2. 利用主观镜头越轴

主观镜头是指画面中物体没有明确方向感的镜头,也就是说单看该镜头的物体,推敲不出物体具体处于镜头中的哪一个方位,一般特写、大特写、8 号或 9 号机位拍摄到正面人物等都属于主观镜头,如图 3-25 和图 3-26 所示。

序号	分 镜 头	内 容	时间
1			
2		空镜头	
3			

✿ 图 3-23　空镜头越轴

✿ 图 3-24　《龙猫》中的空镜头（日本）

序号	分　镜　头	内　容	时间
1			
2			
3			

❶ 图 3-25　利用主观镜头越轴

❶ 图 3-26　人物的主观镜头

3．利用意外场景越轴

意外场景是指角色之间交流过程中发生了一些与角色交流外的突发事情。需要注意的是,此时需与角色所处的环境有关或相互之间有关联的事物才可以,如图 3-27 所示。

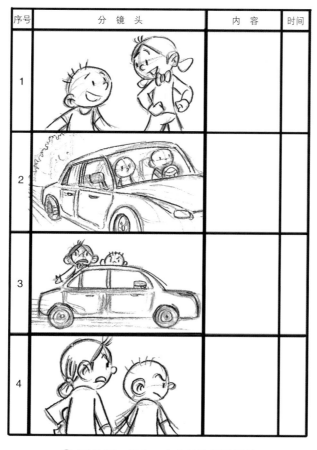

序号	分　镜　头	内　容	时间
1			
2			
3			
4			

❶ 图 3-27　插入一个意外的场景越轴

4．直接越轴

直接越轴是指摄影机直接越过轴线,到另一侧进行拍摄。直接越轴后镜头中各个角色之间的位置会发生改变,比如,上一镜头中角色 A 在左边,下一镜头其就在右边,这种越轴方法跳跃感很强,角色方位发生明显的改变,通常只是为了达到某个目的才会用到。如果是毫无意义的越轴,导致角色频繁地更换位置,会给观众带来视觉混乱或不安情绪,如图 3-28 和图 3-29 所示。

⊕ 图 3-28　直接越轴

⊕ 图 3-29　人物对话直接越轴

3.3　转　　场

3.3.1　场的概念及转场

一部动画片故事通常会发生在各个不同的地点、时间,如果在同一地点、时间发生剧情,这就是一场戏,也就是动画片中的"场"。

转场是指动画片故事在地点、时间或其他方面发生了改变。地点的改变指故事发生在同一环境中的不同地点或者不同的国家、地区等。例如,上一段剧情的故事发生在家里,接着下一段剧情发生在教室,再接下来一段剧情发生在商场等。即使剧情都发生在家里,开始可能在客厅,接着在卧室等。时间的改变是指故事跨越不同的年代背景,或者发生在一天的不同时间等,例如,上一段剧情的时间是现在,下一段剧情则发生在古代等,这些改变就是转场。转场时画面内容会出现比较明显的跳跃,因此,需要一定的转场方式使上下场镜头之间流畅连贯。转场方式通常分为有技巧性和无技巧性转场两种,如图 3-30 所示。

动画标题：＿＿＿＿＿＿＿＿＿＿＿＿＿＿　　页：2/

序号	分 镜 头	内 容	时间
㉚ BG 5/4-21 1/2		画处、皮皮雷的碰撞声。 FX/DS:	
2/2		"砰！"门关上。 FX/DS:	2"
㉛ 1/3		FX/DS:	
2/3		玫瑰花落下。 FX/DS:	

动画标题：＿＿＿＿＿＿＿＿＿＿＿＿＿＿　　页：29

序号	分 镜 头	内 容	时间
㉛ 4/5		闭上眼睛。 FX/DS:	
5/5	OUT	FX/DS:	3.5"
㉜ 1A 4		场次三。 FX/DS:	
1/4		皮皮雷急急忙忙沿着镇外小路跑着。 FX/DS:	

🔅 图 3-30 《糖果总动员》动画分镜头二（戴方明）

3.3.2 有技巧性转场方式

有技巧性转场是指运用各种特效、技巧、效果，将上下镜头之间进行流畅对接，常见的有淡入淡出与叠入叠出两种。在 Flash 软件中制作这两种转场方式时，需要将其做成元件，然后插入一个关键帧，调整透明度，并做成传统补间动画，即可完成这两种技巧的制作。也可以利用其他合成软件进行制作。

1. 淡入淡出

淡入淡出也叫渐显渐隐。淡入叫渐显，是指画面从黑或白逐渐变得清晰；淡出叫渐隐，是指画面从清晰逐渐变黑或白。淡入淡出一般是连在一起使用，节奏较舒缓，镜头时间会慢，是动画片经常用到的转场方式。淡入常常用在一场戏的开头，如图 3-31 和图 3-32 所示。

淡入淡出 .mp4

2. 叠入叠出

叠入叠出是指上一画面逐渐消失的同时，下一画面逐渐显示出来，相互叠加在一起。这种方法可以使观众产生两个镜头之间有一定关系的感觉，速度上通常也较慢，如图 3-33 所示。

叠入叠出 .mp4

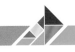

序号	分 镜 头	内 容	时间
1			

❶ 图 3-31 淡入

序号	分 镜 头	内 容	时间
1			

❶ 图 3-32 淡出

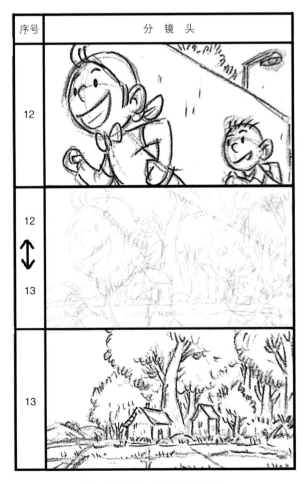

序号	分 镜 头
12	
12 ↕ 13	
13	

❶ 图 3-33 叠入叠出转场

3.3.3　无技巧性转场方式

无技巧性转场是指上下两个镜头之间通过切换进行的转场,主要是利用上下镜头之间的某些内在联系进行切换,从而使镜头连接顺畅自然,不知不觉中就实现了转场。无技巧性转场通常有切入切出、出画入画、利用承接关系、空镜头四种。

1. 切入切出转场

切入切出转场是指从上一个镜头直接切换到下一个镜头的转场,上一个镜头叫切出,下一个镜头叫切入,可起到节奏紧凑的视觉效果。如图 3-34 所示,角色在室内看书,画面 3 切换到该角色所在室内的窗外景,然后下一镜头直接切换到下一个故事发生的小卖部。

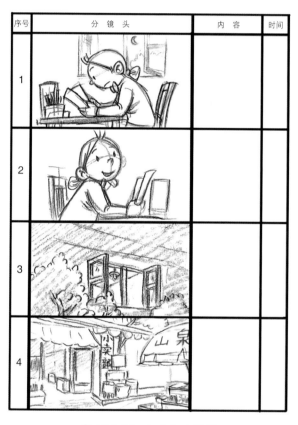

序号	分　镜　头	内　容	时间
1			
2			
3			
4			

⊕ 图 3-34　切入切出转场

2. 出画入画转场

出画入画转场是指角色进入或离开画面的转场,也就是说角色从一个地方转到另一个地方,省略了中间的过程。使用出画入画时应注意角色需要保持方向的一致性,如角色是从 A 点到 B 点,方向是从左到右,那么也需按照从左到右的方向安排角色出画入画。另外,通常从左边入画及从右边出画比较符合人们的视觉习惯,如图 3-35 所示。

3. 利用承接关系转场

利用承接关系转场是指利用上下镜头之间的某些内在联系进行的转场。如上一个镜头角色说"我要去图书馆了,再见",则下一个镜头就可以省略其去图书馆的过程,直接切换到图书馆。图书馆就是这两个镜头之间的内在联系,如图 3-36 所示。

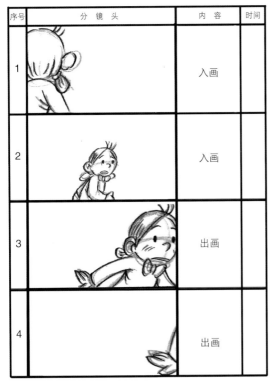

序号	分　镜　头	内　容	时间
1		入画	
2		入画	
3		出画	
4		出画	

⊕ 图 3-35　出画入画转场

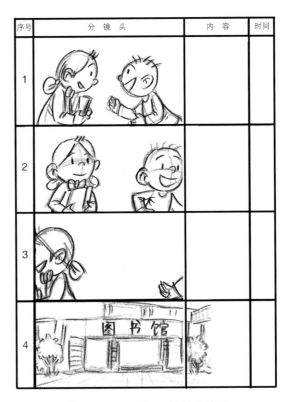

序号	分　镜　头	内　容	时间
1			
2			
3			
4			

⊕ 图 3-36　利用承接关系转场

4．空镜头转场

空镜头转场是指在某一场戏镜头结束前插入一个空镜头的转场。空镜头转场时间通常较慢,节奏舒缓。可以将空镜头制作成运动镜头进行转场,从下往上平移镜头效果会更好,如图 3-37 所示。

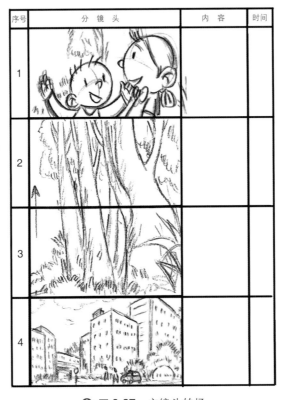

序号	分　镜　头	内　容	时间
1			
2			
3			
4			

⊕ 图 3-37　空镜头转场

另外,还有各种各样的转场,如《海绵宝宝》动画片中通过水珠冒泡泡进行转场,这些可在动画制作中灵活运用。

3.4　练　习　题

1. 思考题

(1) 角色对话镜头中,机位的运用需要注意哪些方面?

(2) 越轴时需要注意哪些方面?

2. 实训题

根据以下动画剧本及造型设计,完成分镜头绘制,时长为 3 分钟以上。

要求:可在纸上或计算机上绘制。计算机绘制需提交作品源文件,导出 AVI 或 MOV 格式视频,画面尺寸为 1920 像素 ×1080 像素。纸质绘制提交 JPG 图片,图片大小为 A4 纸尺寸,分辨率为 350dpi。

评分标准:故事内容表达的完整性为 20 分,镜头组接的合理性及流畅度为 30 分,画面构图的美感及透视准确度为 20 分,角色关键动作表演的把握程度为 10 分,影片时间及节奏的控制度为 10 分,角色及场景设计的准确性为 10 分。

1) 剧本内容

《糖果总动员》第 7 集　《最新潮的大门》剧本
故事创意:深圳职业技术学院数字创意与动画学院

一、糖果大门　室外　白天

(角色:皮皮雷、蚂蚁兄弟、晶晶亮、棒棒强、可可酷)

(特写) 被一只手举着的明信片上有"凯旋门"的照片——门上立着一个塑像,左手叉腰,右手掌心向前,为英雄模样。

(镜头拉开) 只见皮皮雷一手拿着电锯,一手举着明信片,站在糖果大门前。

皮皮雷:"总觉得糖果大门缺少什么,现在终于明白了,原来是缺少我皮皮雷的伟大塑像,嘿嘿。"

(特写)"嗡嗡!"电锯开始转动起来。

"嘟……"皮皮雷双腿伸长,胸脯升到了大门顶端,手举电锯,"嗡嗡嗡"地对着大门顶端开始拉锯。(镜头只拍皮皮雷脸部) 皮皮雷脸上出现了各种表情,被锯下来的糖块、碎屑在镜头边缘飞舞……

(镜头反打) 热气球吊着的破碗里,蚂蚁兄弟猥琐地望着下面。

(热气球上蚂蚁视角) 镜头垂直向下。大门顶端英勇的皮皮雷塑像 (左手叉腰,右手向前) 已经成型。

蚂蚁哥:"今天偷糖的计划是……把整座糖果大门搬走!"

蚂蚁弟疑惑地看着哥哥:"哥哥,你是在做梦吗?"

蚂蚁哥不屑一顾地看着弟弟:"笨蛋弟! 凭我蚂蚁哥的智商,只会让别人做梦!"

皮皮雷手拿电锯,最后在"皮皮雷英雄塑像"的屁股上划拉一下,后退两步,满意地看了看说:"嗯! 雄伟壮观! 霸气外露!"

天上传来蚂蚁哥的画外音："哈哈哈,还雄伟壮观,霸气外露?土得掉渣了,连你自己也看不出来?"皮皮雷不满地抬起头,只见在太阳的光晕中,蚂蚁兄弟的热气球款款而下。

破碗停靠在地面上,蚂蚁哥翻身而下,手拿绅士拐杖,右手抚胸,礼貌鞠躬:"请原谅我的冒昧。"

皮皮雷头发竖起老高,他说:"蚂蚁哥,你有什么资格评价我的塑像?"

蚂蚁哥(绅士口气):"资格没有,想法却有一些。不过……算了,还是不要打击你的自信心,不说了。"

皮皮雷更加着急:"说,快说!"

蚂蚁哥举起拐杖,指向门顶塑像说:"现在是什么年代了,还雕这18世纪的老雕塑!(自己模仿)左手叉腰,右手向前,不知道的还以为上面站了个交警!哈哈!"

皮皮雷:"交警?!(手抓后脑勺)有……有这么土吗?"

蚂蚁哥忽然一打响指,"啪",拐杖指向弟弟。(爵士音乐起)蚂蚁弟背对镜头,潇洒转身,左手拿公文包,右手扶墨镜,屁股还在一扭一扭地晃动。

蚂蚁哥:"潮!"

(爵士音乐声中)蚂蚁弟又变换了一个姿势,把墨镜戴在头上,双手交叉放在后脑勺上,双腿也交叉着,呈后仰姿势。

蚂蚁哥:"帅!"

(爵士音乐声中)蚂蚁弟又变换了一个姿势,双臂伸直向前,左手放右手上,双腿横迈,跳起了骑马舞。

蚂蚁哥:"酷!"

(爵士音乐声中)蚂蚁弟又变换了一个姿势……最后失去平衡后摔倒。

蚂蚁哥故作镇静地说:"嗯……啊……最后这个动作……难度有点大……"皮皮雷看得目瞪口呆。

蚂蚁哥:"这才是21世纪的姿势!(对皮皮雷)怎么样?out了吧?"皮皮雷不情愿地点点头。

蚂蚁哥:"是不是从心里感谢我的提议?"

皮皮雷面带苦恼的表情:"这……这……?不过,我应该怎样?"

蚂蚁哥"嘿嘿"一笑,内心想:"你终于中计了!"但却一本正经面向皮皮雷说:"来,我指挥你来做。双手叉腰!"皮皮雷乖乖听从。

蚂蚁哥:"下蹲马步!"皮皮雷极不自然地蹲下马步。

蚂蚁哥瞅着皮皮雷的奇怪姿势在地上的影子说:"嗯!不错!"他手拿拐杖并快速移动脚步,"唰唰唰"把皮皮雷地上的影子快速记录下来。

蚂蚁哥:"就这个姿势!新潮中透露出霸气。"

皮皮雷如获至宝,弯腰拿电锯,伸长身体,手举电锯,皮皮雷在不断地移动着,碎片也在不断地下落。"嗡……"锯掉了原来的姿势。"嗡嗡嗡",又在剩余的大门顶部开锯。(同样只拍皮皮雷脸部)碎屑飞舞……

皮皮雷身后地面上,蚂蚁哥在推皮皮雷雕像,蚂蚁弟高兴之余盘腿而坐。

蚂蚁弟费劲地想抬起糖果碎片,但怎么也抬不动,转头看哥哥。蚂蚁哥推着一块糖轻松地走着。

蚂蚁弟高兴得手舞足蹈。蚂蚁兄弟偷偷把锯下来的"塑像一"推进了草丛里。

(划镜头)

一个双手叉腰,下蹲马步,表情及姿态都奇怪无比的塑像在大门上成型,大门已经矮了一大截。(镜头拉开)皮皮雷至着头自己瞅着,表情奇怪。

"啪啪啪",镜头外传来蚂蚁哥的拍掌声,皮皮雷回头。

蚂蚁哥一边拍掌一边赞不绝口地说:"太棒了!简直就是旷世奇作!"蚂蚁弟大张嘴巴,一副不知所措的

表情。

蚂蚁哥带着挑剔的眼光转向一侧,看着"马步皮皮雷塑像"的屁股说:"嗯……好像屁股有些瑕疵。"皮皮雷露出不解的神情,头顶一缕头发弯成一个"?"。

蚂蚁哥忽然大手一挥:"推倒重做!"

皮皮雷满头发缕统统弯成"?",吃惊地说:"啊?!"

蚂蚁哥头也不回:"屁股肥,脖子瘦,不太符合时下的潮流!"

皮皮雷举起电锯:"我这就改小!"

蚂蚁哥:"No!No!No!艺术要一气呵成,改来改去怎么能够成为旷世佳作?"

(特写)"嗡……"电锯启动。

(特写)"嗡嗡嗡",锯齿将"马步塑像"从脚底截断。

皮皮雷在更矮的大门上继续雕刻……

蚂蚁弟:"哥哥,你太厉害了,他又上当了。"

蚂蚁哥:"哈哈,好戏还在后面呢,你就跟哥哥我学着吧。"

蚂蚁弟高兴地点头后,冲向被皮皮雷锯下的雕塑,蚂蚁哥紧随其后。"马步塑像"的碎片被蚂蚁兄弟骨碌碌滚入草丛。

皮皮雷在雕像的腿部做最后一下切割,直起身体。一副姿势更加怪异的皮皮雷塑像成型——左臂从脖子前方绕到后方,左腿缠住右腿,右腿金鸡独立。

蚂蚁哥看了继续摇头:"No!No!NO!"

皮皮雷气喘吁吁地转头看雕像,接着锯。

(特写)电锯继续把"金鸡独立塑像"锯断。

蚂蚁弟将"金鸡独立塑像"的碎片往草丛里滚。

(划镜头)

一副更不靠谱的塑像成型——双手抱头,双腿盘成麻花。

蚂蚁哥继续摇头:"No!No!NO!"

"嘟嘟嘟"几次跳切镜头,大门逐步变小,【双腿劈叉姿势】——【猫腰转头姿势】——【航母"走你!"姿势】——最后大门消失,【左臂横在胸前,右手手掌朝天,嘴巴一个大大的O形】塑像挺立画面。

蚂蚁哥满意地说:"嗯!嗯!这才是最新潮、最帅、最酷的后现代创意!"

皮皮雷满头大汗,虚脱倒地——画面变黑,只响起蚂蚁哥"快搬!快搬!"的声音。

蚂蚁弟发出"哈哈、嘻嘻"的声音和搬东西的画外音。

皮皮雷眼皮张开一道缝,画面慢慢变白。

只见晶晶亮的脑袋出现在自己眼前,双手抓住自己的肩膀猛烈摇晃,"醒一醒!醒一醒!"皮皮雷甩甩脑袋,完全清醒。

晶晶亮说:"皮皮雷,糖果大门哪里去了?"

皮皮雷抬头,只见原来大门的位置孤零零地竖着自己奇怪的塑像。"糖果大门?"他往旁边扭头,发现草丛边空空如也,不见蚂蚁的踪影。

皮皮雷跳起来并扭头眺望:"被骗了?"只见远处天空,蚂蚁的热气球提溜嘟噜吊着皮皮雷的每一个塑像,正向蚂蚁窝方向飞走。

皮皮雷:"蚂蚁兄弟偷走了糖果大门!"

"嗖！"一辆螺旋桨自行车从自己头顶飞过。皮皮雷抬头，只见是棒棒强骑着，向着热气球方向追去。

皮皮雷："棒棒强?！你去干什么？"

棒棒强："追回咱们的大门……"

二、松树林上空　室外　白天

（角色：棒棒强、蚂蚁兄弟）

【动作戏中，分镜头可继续丰富】

乐园里的断崖处，松树林上面，棒棒强骑着螺旋桨自行车追上了蚂蚁兄弟的热气球，棒棒强先是与热气球平行飞行。

棒棒强厉声说道："蚂蚁兄弟！马上把你们骗来的糖果交出来。"

蚂蚁兄："哈哈！休想！我们既然能把糖果大门骗到手，就不会还给你们。"

棒棒强："那是糖果乐园的大门，你们不能私自拿走，快点还回来！"

蚂蚁兄："东西是不会还的，我看你还是去找你的伙伴吧……"

蚂蚁兄弟伸出手推棒棒强，棒棒强从下面飞起，再次冲向蚂蚁兄弟。

棒棒强："那就不要怪我不客气了！"

化险为夷，棒棒强再次撞向热气球。

蚂蚁兄弟大叫："啊……"

热气球重心不稳，碰上松树的松针被刺破，"哧哧"漏气，然后晃来晃去。捆绑雕像的绳子断开，雕像下落。吊在下面的糖塑像刮上松针，一个个掉下，热气球因为漏气，结果"哧哧"地翻滚，冲上了天空。

蚂蚁兄弟大叫（声音逐渐远去）。

三、糖果大门　室外　白天

（角色：皮皮雷、可可酷、棒棒强、晶晶亮、朵朵甜）

（划镜头）

所有糖塑像被统统扔进了一台大型搅拌机。

（划镜头）

未雕刻前原先的糖果大门原地矗立。

（划镜头）

大门上面，电锯声"嗡嗡"，碎屑飞舞，可可酷、棒棒强、晶晶亮、朵朵甜仰头看着。

可可酷指挥："对！把我的脚挪挪……朵朵甜的屁股再扭向右边……"

（镜头反打）只见皮皮雷手拿电锯，大门顶部五个小精灵姿势各异的塑像被雕刻成功。

大家热烈鼓掌，皮皮雷出现微笑表情。

四、外太空　室外　白天

（角色：蚂蚁兄弟）

蚂蚁兄弟连同缩扁的热气球漂浮在外太空。

蚂蚁弟："哥，我们漂浮了几天了？"

蚂蚁哥："一个星期。"

蚂蚁弟："什么时候才能回去？"

蚂蚁哥："等待被太空垃圾击中。"

（特写）一太空陨石径直向蚂蚁兄弟飞来。

蚂蚁哥："啊——"

画面定格——圈至蚂蚁表情。（完）

2）造型及场景设计

本动画剧本中的造型及场景设计如图 3-38 ～图 3-40 所示。

　　可可酷　　　　晶晶亮　　　　　　　　　　　皮皮雷　　　棒棒强　　　　蚂蚁哥

　　　　　　　　　　　　　朵朵甜　　　　　　　　　　　　　　　　　　　　　　蚂蚁弟

⊕ 图 3-38　全部角色造型比例图

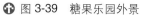

⊕ 图 3-39　糖果乐园外景

⊕ 图 3-40　糖果大门外景

第4章
关键帧的设计及时间节奏

本章学习目标

通过相关知识点的讲解，让学生了解角色动作设计要点，掌握动画影片整体节奏的处理及镜头的节奏变化，掌握镜头的时间分配。

本章学习内容

本章学习动作关键帧概念、动作设计要点、画面设计节奏要素、镜头时间控制、影片节奏处理等知识。

本章教学重点

角色动作设计要点、镜头的节奏控制。

4.1 关键帧的定义及作用

动画关键帧是指在角色完成动作过程中起决定性作用的动作。一般情况下，将角色动作的关键转折处设置为关键帧，其作用主要在于表达剧情，并给下一环节的制作人员提供准确清晰的参考。比如，表现角色走进教室且坐下来后打开书包的剧情，在这一套动作当中，主要有走路进教室，坐下来和打开书包这三个关键动作，在分镜头绘制时至少需要将这三个动作绘制出来；而中间可能会发生一些其他的次要动作，如走路进教室过程中可能看一下教室门关了没有，或者坐下来后挠挠头再打开书包等。次要动作在设计时可画可不画，相当于交给后面环节的制作人员根据剧情和镜头时间进行进一步发挥，如图 4-1 所示。

角色关键帧的动作设计需要做到准确、清晰、明了，以便让后面环节的制作人员看到动作后马上就能明白该套动作想表达的意思。有的动作关键帧设计得较为简洁，可能只画一两个开始和结束动作；有的则画得细腻流畅，如宫崎骏的动画分镜头设计中，角色的关键动作设计得非常细腻，设计人员看完，基本就能将整部剧情的大致内容看明白。如图 4-2 所示，关键帧画得越多，动作就越流畅，反之则会显得比较生硬。

动画标题：＿＿＿＿＿＿＿＿＿＿＿＿＿　　　　页: 84

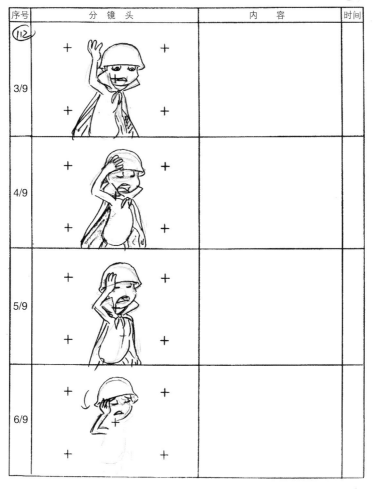

序号	分 镜 头	内 容	时间
⑩ 3/9			
4/9			
5/9			
6/9			

图 4-1　《糖果总动员》动画分镜头一（戴方明）

(a)

(b)

图 4-2　不同的关键帧数量

4.2 关键帧的设计

动画片通过角色的表达展现剧情。在分镜头设计环节中,关键帧设计得好坏关乎剧情是否表达得清晰准确,这也是控制影片时间及节奏的重要手段。由此可见,关键帧的设计显得尤为重要。在设计时需围绕角色定位、剧情要求、影片表演风格、动作姿态美、丰富的想象力这五个方面进行。

1. 角色定位

角色的定位影响到其动作的设定,动画片中通常会出现多个角色,每个角色都会有其性格、年龄、造型特征等方面的不同,这些角色在遇到不同事件时会做出不一样的动作或产生不同的反应。即使同一个角色,在遇到事情时也会出现不一样的动作。在分镜头设计时需要对角色的这些方面进行深入分析,才能准确设定出符合要求的动作。

(1) 角色性格。日常生活中每个人的性格都有其独特的地方。人的性格特点是非常多的,有好的性格,如善良、大方、活泼、勇敢、开朗、谨慎、敏捷、正直、诚实、热情等;也有不好的性格,如懦弱、小气、抑郁、粗暴、奸诈、冷漠、狡猾、自大、狂妄等。动画片中角色的性格在很大程度上就是对日常生活中人的性格的一种夸张,这些性格会驱使角色做出相应的动作,一般来说,有什么性格就做什么动作。如图4-3所示,一个内向胆小的人的动作常常都是缓慢的,动作幅度比较小;如图4-4所示,活泼的人展现的动作一般都是迅速、夸张、连贯的。在动作设计中需加以区别。

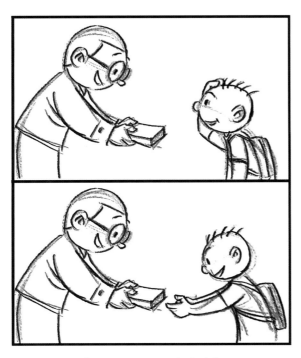

🔆 图4-3 内向人物的动作

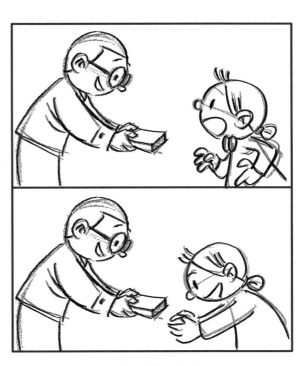

🔆 图4-4 活泼人物的动作

(2) 角色年龄。每一个人在不同的年龄,由于人生的阅历、经验、想法等不同,对待一样的事情,他们所做的动作也不一样。年幼的孩子想法不多,动作会比较直接;年轻人通常比较冲动、狂躁,动作有力,幅度大;老人阅历丰富,遇到事情表现得比较镇定,动作优雅,幅度不会太大。比如,走路动作,年轻人走路有力、步伐大,老人走路轻而迟缓,如图4-5所示。

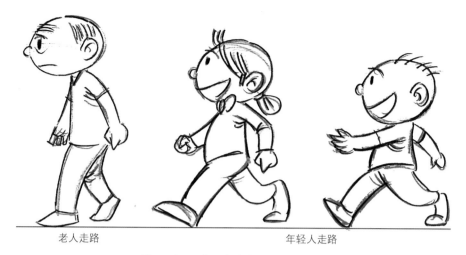

老人走路　　　　　　　　　　　年轻人走路

⊕ 图 4-5　老人与年轻人走路的动作

（3）角色其他特征。动画片中常常会出现一些动作比较特别或富有个性的人，比如，有的角色可以弹跳得非常高，走路与其他角色不一样。在设计这类型角色动作时，一定结合其造型特征，要重点表现这些特征。如图 4-6 所示，《铁臂阿童木》动画片中，阿童木会飞；如图 4-7 所示，《聪明的一休》动画片中，一休遇到事情时双手放头上思考，这些就是角色特有的动作特征。

⊕ 图 4-6　《铁臂阿童木》中的人物造型（日本）

⊕ 图 4-7　《聪明的一休》中的人物造型（日本）

2．剧情要求

动画片主要是通过故事剧情来展现人物性格特征的。动画片剧情来源于生活，但其通过提炼、整理而变得更具有戏剧性和代表性。一方面动画片通过角色的动作展现故事剧情，另一方面故事剧情也可以限制角色动作的发挥。同一个角色，在热烈的剧情气氛中，其动作一般比较有力、夸张、灵动，而在忧郁、冷落、低沉的氛围下，角色动作一般比较迟缓、沉重且幅度小、时间长。在画分镜头时需要深入了解动画剧本内容，如图 4-8 所示。

3．影片表演风格

动画影片表演风格大致可以分为写实、夸张两大类。不同表演风格对角色动作设计也有一定的关系。如图 4-9 所示，可以根据不同的风格设计角色动作的幅度。在角色对话的镜头中，如图 4-10 所示，（a）图左边人物的动作幅度属于正常范围，（b）图中动态线略有点儿夸张，（c）图中人物的整个上半身动态线往前夸张，动作幅度也比（a）图和（b）图夸张得多。

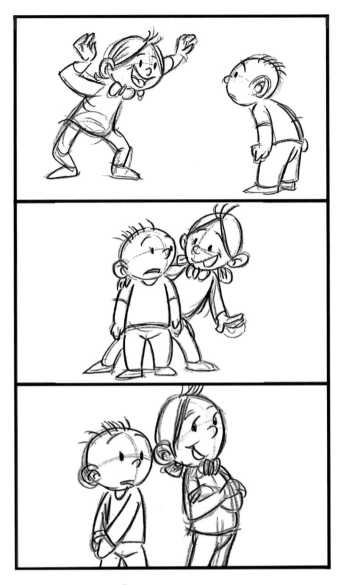

⬆ 图 4-8　人物动作

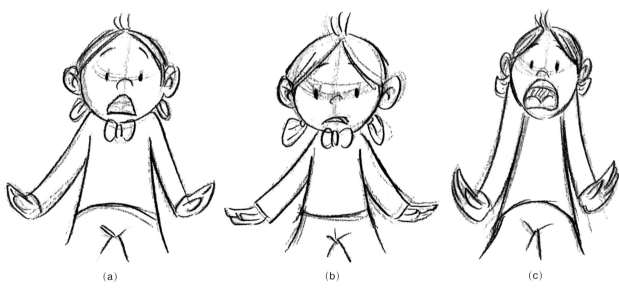

(a)　　　　　　　　　　　　　　(b)　　　　　　　　　　　　　　(c)

⬆ 图 4-9　不同人物动作设计

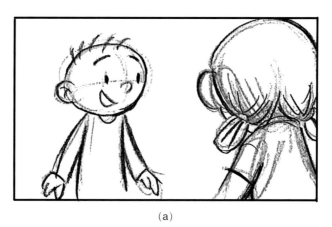

(a)

(b)

(c)

✿ 图 4-10　镜头中人物不同的动作对比

（1）写实类影片。写实类影片中，角色动作表演直接或间接参考真实生活，从而达到真实自然的效果，这类型影片的角色动作需要解决我们日常生活中的动作幅度、节奏、时间。比如，宫崎骏的《侧耳倾听》、上海美术电影制片厂制作的《草原英雄小姐妹》、法国的《疯狂约会美丽都》等都有以上特点，如图 4-11 ～图 4-13 所示。

（2）夸张类影片。夸张类影片中，角色动作幅度因极为夸张而富有个性，有着强烈的表演痕迹，和写实类形成鲜明的对比，能给观众带来巨大的视觉冲击效果，如图 4-14 和图 4-15 所示。

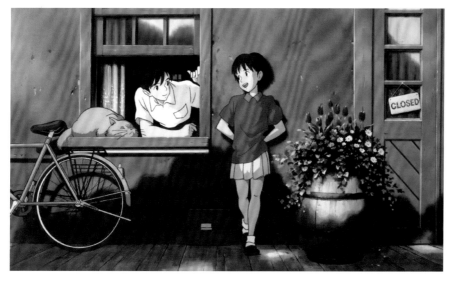

✿ 图 4-11　《侧耳倾听》（日本）

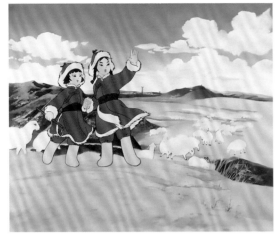

图 4-12 《草原英雄小姐妹》（中国）

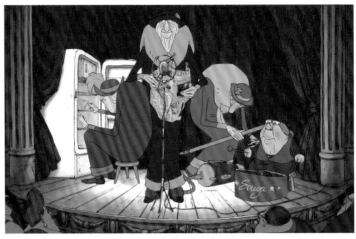

图 4-13 《疯狂约会美丽都》（法国）

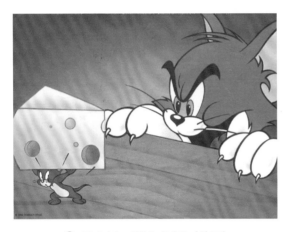

图 4-14 《猫和老鼠》（美国）

图 4-15 夸张动作的设计

4. 动作姿态美

动作姿态是指角色在做具体动作时的造型特征，主要有肢体动作和表情两方面。肢体动作体现在角色造型、动态等，表情是指角色脸部表情的变化。

分镜头需要准确画出角色的动作。动作画得不准确，容易造成表达剧情不准确，会给后面的制作环节造成麻烦。比如，画到角色的跑步动作时，跑步可以分为正常跑、快跑、慢跑等，不同跑步速度的时间也是不一样的，如果把快跑画成正常跑或者慢跑的动作，那么该镜头所表达的意思就会出现偏差，所以一定要画准角色的动作。

角色不管是站立、坐下还是躺着，都有其动态幅度。动态是由于角色各部分肢体结构转动而产生的动作特征，简单地说就是最能表现角色动作特征的虚拟线。画分镜头时需要强调这条虚拟的动态线，要把最漂亮的动作展现给观众。动画比生活中的真实人物具有更灵活、更夸张的动作，有时需要夸张这条动态线来设计出真实生活中人难以达到的动作，如图 4-16 和图 4-17 所示。

角色丰富的表情变化能让动画作品刻画得入木三分，表情也是反映角色情绪变化及性格特点最直观的方面。角色面对不同事件时，表情的刻画需要夸张设计，画分镜头时可以事先画一些角色各种表情变化的设定图，这样不仅能通过表情了解角色的性格特点，还可以在画的过程中进行思考和比较，如图 4-18 所示。

⬆ 图 4-16　人物动态造型练习

⬆ 图 4-17　人物动作练习 1

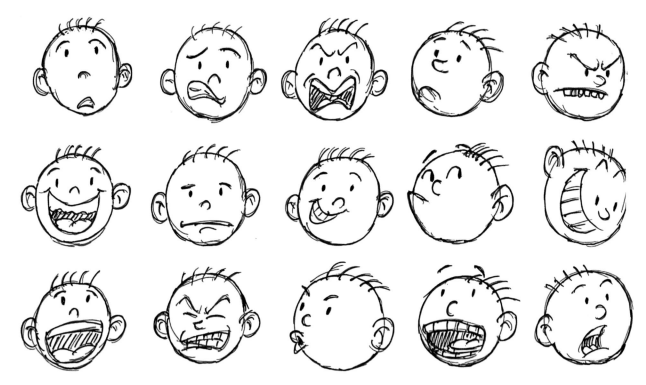

图 4-18　角色表情设定图

5. 丰富的想象力

每个角色遇到不同的事件会做出不同的动作。设计动作时，只有在符合剧情的基础上并充分发挥想象力，才能画出符合要求的动作。角色动作的表演也是体现作品质量的方面，特别是一些重要镜头，可以多画几套动作方案草图，最终再挑选最优的方案，如图 4-19 和图 4-20 所示。

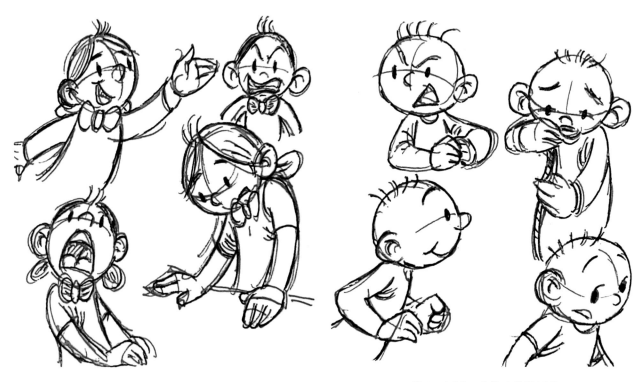

图 4-19　人物动作练习 2　　　　　　　　　　　图 4-20　人物动作练习 3

4.3　时　间　控　制

1．影片的时间

每一部动画片都有其特定的时间,有的是几分钟短片,有的是 1 ~ 2 小时的长片。影片的时间是靠每一个镜头的时间相加,其分配主要体现在从故事的开头到情节发展,再到高潮,最后到结尾。画分镜头时需要对这几方面有一个大致的安排,分配好相应的时间长度、镜头数量等,做到心里有数,然后再进行单个镜头时间的安排,特别是有些分镜头设计师省去了文字分镜头环节,而直接从剧本开始画分镜头,更需要事先做好相关规划。

2．镜头的时间

有的镜头时间短,有的时间长,需要根据剧情特定的要求来安排好每一个镜头的时间。一般展示画面细节内容,表现平和、安定气氛等方面的镜头,时间通常都会比较长,而一些表现激烈、动荡、危险气氛的镜头,时间通常比较短,节奏快。要控制镜头的时间,如果在纸上绘制分镜头,可以准备一个秒表,画完之后演练一遍,再根据秒表计算的时间填写内容,如图 4-21 所示。

如图 4-22 所示,对话镜头在动画片中出现的频率相对是最多的,这类镜头的时间设定应不少于角色对白字数的时间,也就是说一定要使角色讲话有足够的时间,如果时间预留不够,会造成这个镜头中人物还没讲完话就切换至下一个镜头的问题。可按照人讲话时普通的语速大概是 0.2 秒一个字计算时间。如图 4-23 所示,在 Flash 软件中,一个字用 5 ~ 6 帧。比如,某个角色按照正常语速在镜头中说了 5 个字,那么在 Flash 软件中这个镜头需要 25 ~ 30 帧,也就是 1.2 秒左右。如果在这个角色说完话之后还需要再做 2 秒的动作才结束,那么这个镜头时间就是 1.2 秒加上 2 秒,总共需要 3.2 秒。

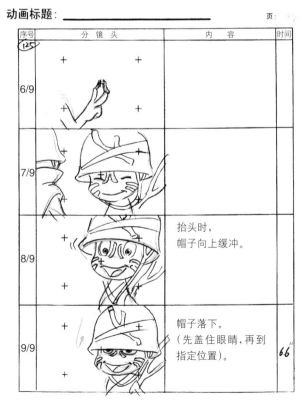

🔀 图 4-21　《糖果总动员》动画分镜头二（戴方明）

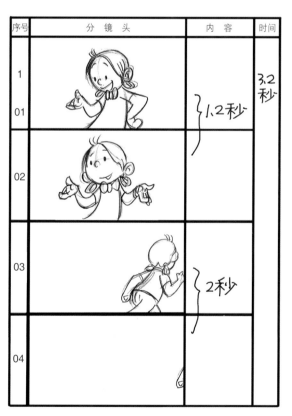

🔀 图 4-22　计算对话镜头的时间

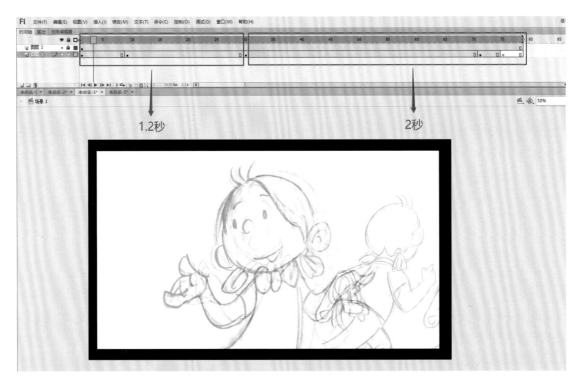

图 4-23　在 Flash 软件中计算对话镜头的时间

3．动作的时间

动作的时间也需要合理安排。比如,哪些角色先做动作,哪些角色后做动作,或者某个角色做完一个动作之后预留多少时间做下一个动作,这些都需要安排恰当,合理的时间安排也会使动作之间有节奏感。如图 4-24 和图 4-25 所示,在 Flash 软件中画分镜头,可以通过增加或者删减帧数来调整动作时间的长短。

图 4-24　Flash 软件中的帧数

⊕ 图 4-25　调整 Flash 软件中的帧数

4.4　节奏把握

节奏是推动动画片故事发展的一个重要方面,把握好节奏能使影片显得较为紧凑,观众也能按照剧情发展投入影片中。动画分镜头设计师需要控制好影片的总体节奏及单个镜头的节奏,画完分镜头后需要调整完善,也就是相当于再对作品进行一次剪辑,使之节奏紧凑。如果该快时不快,该慢时不慢,就容易导致影片拖泥带水。比如,有些镜头可能需要裁剪,有些可能需要增加一个或者数个镜头或者调整镜头顺序等,以使故事的发展更顺畅,节奏感更强。

1．影片的节奏

影片的节奏一般有舒缓、急速等方面的区别,一些表现平和抒情之类的镜头节奏就需要控制得慢一点,某些表现运动、激烈、动荡不安之类镜头的节奏就需要控制得快。一般故事开始时为了向观众展示故事的起因,通常节奏比较慢;接着随着故事的发展,节奏变得越来越快;最后结尾时节奏又变缓慢。画分镜头时也需要安排好故事总体节奏的快慢,哪部分是慢的,哪部分是快的,要做到心中有数。当然,快的地方并不是每个镜头切换都要快,也需要有慢的节奏来调和。

2．角色动作的节奏

角色动作有幅度大小、力量强弱、速度快慢等节奏的变化,这些变化能使动作变得更加生动、流畅、自然,让观众感觉到动作的真实。平时需要仔细观察日常生活中一切物体的变化,设计时应根据物体的逻辑关系和其本身的生理特征反复推敲动作节奏。比如,一个扔东西动作,在扔之前加入一个先转身的动作,接着再扔出去,这样动作看起来就比较自然、有力度,如图 4-26 所示。

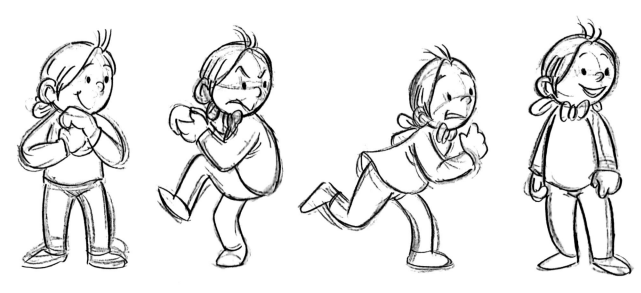

✦ 图 4-26　扔东西的动作节奏设计

3．声音的节奏

　　动画是一门通过画面表演和声音传达为一体的综合性视觉艺术,声音在影片中具有表达镜头内容及渲染画面气氛等重要作用,声音主要是动画片的音乐、人物的对白、音效等,其通过高与低、强与弱等节奏变化表达画面的气氛、角色的情绪变化,是动画作品不可缺少的一部分。在分镜头中需要根据特定的声音节奏进行画面分镜头的绘制,这样能更准确地表达剧情内容和控制好角色动作的节奏变化,特别是在一些对白的画面设计中,先配好对白,然后根据对白画分镜头,这样可以更加准确。

4.5　练　习　题

1．思考题

　　(1) 设计动作关键帧应注意哪些事项?

　　(2) 节奏对动作的影响有哪些?

2．实训题

　　根据以下动画剧本及场景设计,完成分镜头的绘制,时长 3 分钟以上。本动画的人物造型参考第 3 章。

　　要求：自行设计角色、场景,在纸上或计算机上绘制均可。用计算机绘制时需提交作品源文件,导出 AVI 或 MOV 格式视频,画面尺寸为 1920 像素 ×1080 像素。用纸质绘制时需提交 JPG 图片,图片大小同 A4 纸的尺寸,分辨率为 350dpi。

　　评分标准：故事内容表达的完整性为 20 分,镜头组接的合理性及流畅度为 30 分,画面构图美感及透视的准确度为 20 分,角色关键动作表演的把握程度为 10 分,影片时间及节奏的控制度为 10 分,角色及场景设计的准确性为 10 分。

1）剧本内容

《糖果总动员》第7集 《神灯棒棒糖》剧本

故事创意：深圳职业技术学院数字创意与动画学院

一、南瓜餐厅 室外 白天

（角色：朵朵甜、可可酷）

南瓜餐厅前，朵朵甜推门正准备进去，身后半空中忽然发出一闪一闪的亮光，原来是一只闪烁的神灯。朵朵甜惊讶转身，望向天空。只见半空的神灯不见了，变成了一只会发光的棒棒糖，变幻着五彩的光芒并缓缓下落。

神灯棒棒糖（1）.mp4

朵朵甜憧憬地伸手去接，忽然画外传来喊声："朵朵甜，危险！"

朵朵甜吓得发出"啊！"的一声，发辫膨胀。"呼……"她飘到了棒棒糖的上方。

这时一只手入画，拿住了棒棒糖，（镜头拉开）是可可酷。只见他一手拿着棒棒糖，一手拿着放大镜，对着棒棒糖观察良久（这时摄影机主要透过放大镜拍可可酷被放大的眼睛，大眼珠在眼镜框里左旋转一圈，右旋转一圈），最后放下放大镜。

神灯棒棒糖（2）.mp4

可可酷："这东西好像不危险。"

"呼……"朵朵甜长出一口气，才慢慢飘下来。

可可酷将放大镜插回帽顶："不过最好还是拿到实验室研究一下。"说完转身就走。

身后的朵朵甜有些害怕，连忙追上来，"我……我也一起去！"

可可酷走着，朵朵甜飞着，分别向巧克力实验室方向移动。

朵朵甜边飞边问可可酷："可可酷，你说这个棒棒糖会是什么东西变过来的？真的是那个壶变的吗？"

可可酷抬头对着朵朵甜说："不知道是什么变的，这要用我的设备仔细检查后才知道。"

朵朵甜："这个棒棒糖要是有更多的变化就太好了，我们可以用它变个大大的防护罩来罩在我们乐园上，把所有不好的东西都隔绝在外面，包括蚂蚁兄弟……"

可可酷："我们的乐园是大家娱乐的地方，只要蚂蚁兄弟不搞破坏，我们还是欢迎他们的。"

朵朵甜不好意思地低头说："嗯，你说得对，我太自私了……"

可可酷："糖果乐园是大家的乐园！"

他高兴得跟朵朵甜击掌，并向实验室高兴地跑去。

二、巧克力实验室 室内外 白天

（角色：可可酷、朵朵甜）

（特写）摄影机在显微镜里面拍可可酷骨碌转动的大眼睛。

（特写）可可酷左手握着铅笔在本子上画着什么，同时传来可可酷的画外音："糖分零点零，硬度八百六。"（镜头拉开）可可酷用显微镜观察着，"好奇怪的棒棒糖！年轮衰变……哇！"可可酷忽然从显微镜前跳起来，不敢相信地望着旁边的朵朵甜说："三千六百岁……"

朵朵甜："啊！"她吓得往后倒退，左脚绊到右脚，"咣叽"坐到地上。

可可酷向朵朵甜方向走过去并说："不过也没什么！"他转身走到满是书的书架旁，正要往上爬书梯，实验室桌面上的棒棒糖忽然飞起。棒棒糖就像《哈利波特》里面的扫把一样，插在可可酷两腿中间。

可可酷："啊！"

棒棒糖将他驮了起来，来到了书架上一本古老的魔法书前，魔法书自动飞出并打开，然后悬在半空中。

可可酷不敢相信自己的眼睛，左瞧瞧，右看看，低头念书上的文字："糖历公元前六年，神灯变成棒棒糖，招摇撞骗，专门满足人们的三个愿望。如果没人许愿，就会……"（棒棒糖在可可酷屁股下面一阵乱扭）"啊啊啊"（多亏可可酷抓住了一截梯蹬，才没有掉下来，魔法书自动竖在可可酷眼前，不得不念）"……后果很严重！"

地上的朵朵甜从头到脚逐渐变为蓝色。

（叠化镜头）

地面上，棒棒糖悬浮在可可酷、朵朵甜两人中间。

可可酷无奈地望着朵朵甜："现在就可以许愿了……你许一个愿望……其他的两个愿望由我和皮皮雷……"

这时窗边出现蚂蚁哥的脑袋。

蚂蚁哥转头对蚂蚁弟说："再向上一些。"

窗外蚂蚁弟驮着蚂蚁哥使劲往上顶。

朵朵甜害怕得有些哆嗦，双手合握。

（插入）蚂蚁哥："哇！什么好东西？这么激动！"

蚂蚁弟被哥哥踩得变了形。

朵朵甜哆哆嗦嗦许愿："我希望……我希望，在我做料理的时候……有个小闹钟来提醒……"

话音未落，"叮铃铃～"，实验室桌上出现一只小闹钟，"叮铃铃"响了起来，还左右跳动着。

窗外的蚂蚁哥看得入神，慢慢地退了下去。

（实验室外面）蚂蚁哥趴在弟弟耳边："今天咱们发了！可可酷不知从哪儿弄来一只能实现人们愿望的棒棒糖，咱们把它……"

蚂蚁弟痴痴地说："从此就能天天喝糖水，夜夜盖棉被了……"

蚂蚁哥："切！"拍拍弟弟的肩膀，接着说："这么没出息！动画片里的坏人一般都是统治世界，统治宇宙！变出点糖果，盖上棉被你就满足了？！"

弟弟委屈地看着哥哥："那你说怎么办吧？"

蚂蚁哥触角相碰思考，眼珠骨碌碌转着，"这回用调虎离山之计！"他趴在弟弟耳边："咱俩配合着……"（双手比画着，一阵窃窃私语）

蚂蚁哥说完满意地抬起头。蚂蚁弟点头表示赞同。

蚂蚁弟骨碌碌滚到旁边的一棵大花草后面，里面传出"哇哇哇"的婴儿啼哭声（蚂蚁弟扮演）。蚂蚁哥快速躲起来。

朵朵甜从实验室犹豫地走出，左右张望。蚂蚁哥慢慢走到朵朵甜身后，用手指在朵朵甜的后脑勺一弹，朵朵甜因惊吓而转头。

蚂蚁哥"啊呜"吐出一卷红舌头（纸卷）。

朵朵甜看到后"啊"了一声，发辫膨胀，飘升上去，撞到屋的边缘并晕倒在空中，然后飘飘浮浮。

可可酷闻声冲出实验室，看到半空中的朵朵甜，一把把她拉了下来，他问："朵朵甜！你怎么了？"

蚂蚁哥扛着棒棒糖，从实验室门口窗户偷偷摸摸地出来。"嘟！"棒棒糖变回神灯，又变回棒棒糖，不过蚂蚁哥并没有发现。

三、蚂蚁窝 室内外 白天

（角色：蚂蚁兄弟、棒棒强、可可酷、朵朵甜）

蚂蚁窝内，蚂蚁哥跑入画，弟弟跟随其后。蚂蚁哥拿着"发光棒棒糖"，一脚踹开家门。蚂蚁弟双脚一跳，试

图跳过门槛，无奈跳得不高，"咣叽"摔了个狗啃泥。蚂蚁弟爬起。

蚂蚁弟对着哥哥手中的棒棒糖就要许愿："第一个愿望，把门口那个门槛变……"

蚂蚁哥连忙捂住了他的嘴："做人要胸怀大志，瞧你这点出息！"

接着自己举起了棒棒糖，棒棒糖的光芒在蚂蚁哥脸上变幻着，他说："作为本片的头号男主角，我的第一个愿望就是……"

蚂蚁弟伸着脖子抢话："变出无数的好吃的！"

话音未落，棒棒糖先是强烈闪光，接着"嘟嘟嘟"地响起来，各种巨大的糖果依次变出……橡皮糖、棉花糖、巧克力、大糖块、苹果、橘子、大鸭梨……

哥哥有些担心。

蚂蚁弟高兴得手舞足蹈："耶！"

房间里的每一个角落，柜子、床上、窗台……天花板上也变出了棒棒糖，蚂蚁哥先是灵巧地一阵左躲右闪，接着四面八方的糖、水果越变越多……

蚂蚁弟："哥哥，不好了！"

蚂蚁哥疼得（画外音）"啊！"一声惨叫，"都怪你，非要加上'无数'俩字！"

蚂蚁弟："快许第二个愿望……"

糖堆里面蚂蚁哥眼角瞅着糖堆缝隙里发光的棒棒糖，"第二个愿望……让这些糖果……"

蚂蚁弟再次抢话："统统消失！"

"嘟嘟嘟"，柜子、床上、窗台……天花板上的糖果、水果依次消失……蚂蚁兄弟终于露出来，不再被挤压。

糖果堆退下。

蚂蚁弟高兴得手舞足蹈："耶……"哥哥瞥了他一眼。

地面的东西也变得少了起来。蚂蚁哥趴在地上，蚂蚁弟高兴地坐在地上。

当蚂蚁哥瞅着身边的糖果依次消失，赶紧爬起来，依次抱住还没消失的糖果，蚂蚁哥："哎！哎！哎！"

蚂蚁弟正要吃手上的糖果，突然，糖果开始要脱离他，不让他吃，蚂蚁弟努力地挣扎着。

蚂蚁弟："哎！哎！哎！"

蚂蚁哥抱着糖果："快回来，快回来！"

蚂蚁弟经过一番折腾，手拿的花瓶内看不见掉下去糖果的踪影。

蚂蚁哥拽住蚂蚁弟的触须，"谁叫你加上'统统'两字！"

蚂蚁弟："哎哟，哎哟，不是还有第三个愿望吗？"

蚂蚁哥赶紧哆哆嗦嗦地捧起棒棒糖："棒棒糖！棒棒糖！我们的第三个愿望是……"

门外传来棒棒强的声音："不用许了，三个愿望都已经实现了！"

蚂蚁兄弟扭头，只见棒棒强站在门口，后面站着可可酷、朵朵甜，朵朵甜手中拿着刚才变出的小闹钟。

蚂蚁弟："我们才用了两个愿望，还有一个没用呢……"

棒棒强、朵朵甜、可可酷他们微笑着互相对视。

"叮叮叮"，棒棒糖开始发光闪烁，接着光线越来越弱，最后一阵抖动，"嘟嘟"响了一下后，从他们之间蹦了出去，棒棒强、可可酷、朵朵甜赶紧让开，又随着蚂蚁弟向外追去。

棒棒糖跳到蚂蚁窝外，又是一阵抖动，然后开始旋转，慢慢飞了上去，跟出来的蚂蚁弟和棒棒强、可可酷、朵朵甜一起目送棒棒糖……朵朵甜手中的小闹钟"叮铃铃"一阵抖动。

朵朵甜："啊！"吓得赶紧扔掉小闹钟。

"嘟……"棒棒糖变回了神灯后飞走。

"嗖……"小闹钟被空中的棒棒糖吸了回去,变成神灯的灯把并一起飞走。

蚂蚁窝里面,蚂蚁哥号啕大哭,"哎呀!我们原来的糖也都被它变没了!"

蚂蚁弟看着远方消失的神灯:(画外音)"真悬,还好,我还在屋外藏了一些糖。"

朵朵甜:"唉……好吝啬的神灯!"(完)

2)场景设计

本集的动画场景设计如图 4-27 ~图 4-31 所示。

✪ 图 4-27 蚂蚁窝内景

✪ 图 4-28 蚂蚁窝外景

✪ 图 4-29 巧克力实验室外景

✪ 图 4-30 巧克力实验室内景

✪ 图 4-31 南瓜餐厅外景

第5章
镜头画面造型要素

本章学习目标

通过相关知识点的讲解,让学生了解透视在分镜头设计中的作用,掌握常见构图规律及画法。

本章学习内容

本章学习一点透视、两点透视、三点透视的相关知识,并学习场景和人物构图规律、画面的气氛渲染。

本章教学重点

掌握透视规律及角色构图方法。

5.1 透　视

透视有广义及狭义两种说法,广义是指各种空间表现的方法,狭义是指以线性透视再现空间的方法。透视是由于人的视觉而产生的一种现象,随着人的视点的不同而发生变化。比如,我们站在某个地点看一排的电线杆,就会发现,越近的电线杆越高大,越远的电线杆越矮小,这就是由于透视所产生的近大远小的规律,如图 5-1 所示。

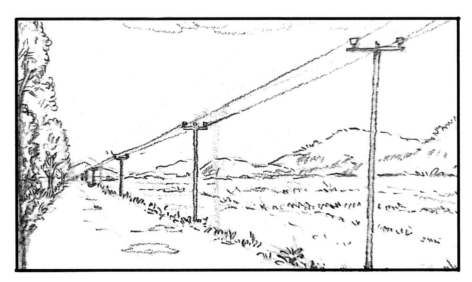

🔼 图 5-1　电线杆的近大远小透视变化

掌握透视规律对动画分镜头设计有非常重要的作用。分镜头画面涉及的主要就是角色和场景,准确的透视可以使角色和场景在画面中具有真实感和镜头感。

在学习透视之前,为了更好地理解,需要了解一些概念。

- 灭点:画面上不平行的直线无限延伸的消失点。
- 视平线:与人的眼睛等高的水平线。
- 天点:在画面上处于地平线以上部分的消失点。
- 地点:在画面上处于地平线以下部分的消失点。
- 视点:人的眼睛所在的位置。

1. 一点透视

一点透视 .mp4

在画透视时,可以将任何物体都理解成立方体。一点透视也叫平行透视,指立方体的横线与视平线平行,竖线与视平线垂直,纵深线向视平线外延伸并消失在灭点处,并且只有一个灭点,这个灭点可以随着人的视线的左右变化而改变,如图 5-2 ~图 5-4 所示。

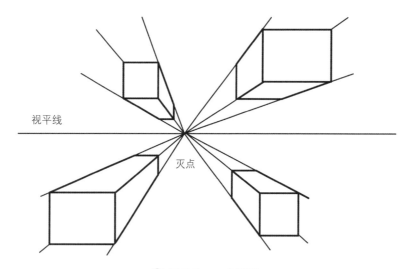

⊕ 图 5-2　一点透视

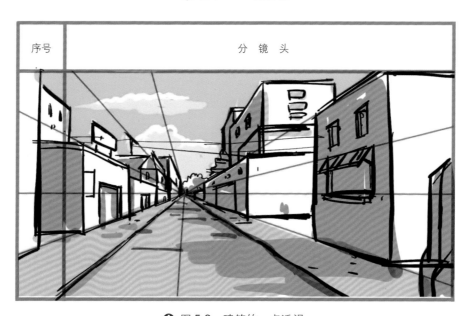

⊕ 图 5-3　建筑的一点透视

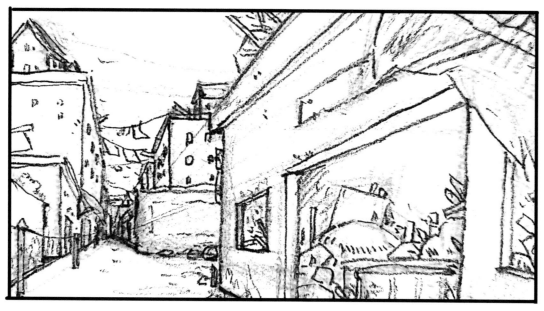

🔆 图 5-4　街道的一点透视

　　多个人物在平行透视的场景中遵循近大远小的透视规律,越远的人越小,越近的人越大,如图 5-5 ～图 5-7 所示。

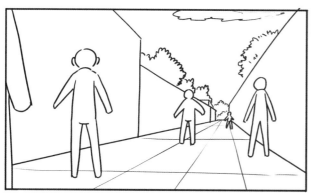

🔆 图 5-5　平行透视人物的大小变化

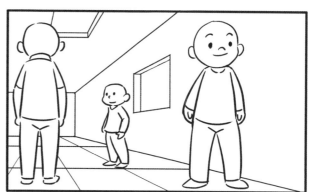

🔆 图 5-6　人物的透视变化（莫漫先）

🔆 图 5-7　中景人物的透视变化

2．两点透视

两点透视也叫成角透视，是指立方体的四个面与画面倾斜成一定角度时，往纵深平行的直线上产生了两个灭点，竖线与视平线垂直。当多个不平行的物体随意摆放时，则各自有独立的灭点，但是均消失在视平线上，如图 5-8 ～图 5-11 所示。

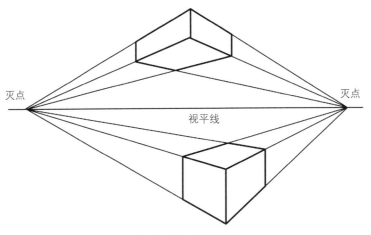

两点透视 .mp4

✪ 图 5-8　两点透视

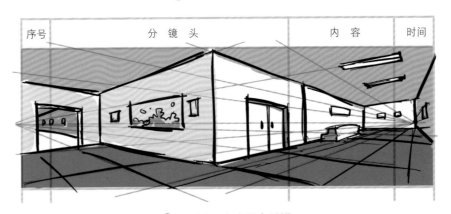

✪ 图 5-9　室内两点透视

✪ 图 5-10　有箱子场景的两点透视（莫漫先）

图 5-11　卧室的两点透视

3．三点透视

三点透视主要是指俯视透视和仰视透视这两种。在这两种透视中，通常除了有两个灭点外，还会形成地点或天点，故称为三点透视。三点透视类似于人们站在高处或低处看景物而形成的画面效果。

（1）俯视透视。俯视透视是指所描绘的物体位于视平线下方，横线分别向两边消失，产生两个灭点；竖线则往下方消失，汇集在地点处。但俯视透视有时还会有另外的一种情形出现，那就是当横线与视平线平行，竖线往地点消失时，只有一个灭点和地点，这种情形较为少见。俯视透视如图 5-12 ～图 5-15 所示。

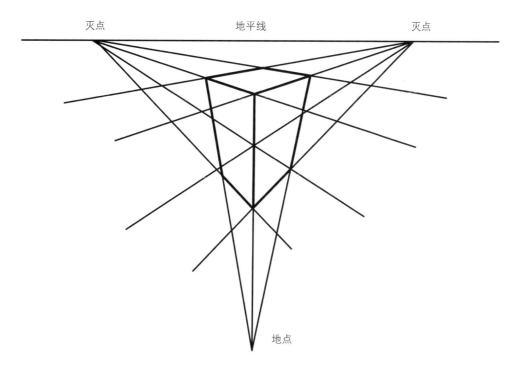

俯视透视 .mp4

图 5-12　俯视透视

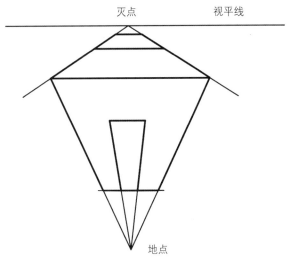

地点

🔆 图 5-13　只有一个灭点的俯视透视　　　🔆 图 5-14　建筑的俯视透视（张绍炜）

🔆 图 5-15　宿舍的俯视透视（张绍炜）

俯视透视一般用来表现角色走动路线变化或压抑、萧条、低沉等气氛的镜头中。

（2）仰视透视。仰视透视是指所描绘的物体位于视平线上方，横线分别向两边消失，产生两个灭点；竖线向上消失，汇集在天点处。仰视透视也会出现当横向与视平线平行，竖线往天点消失的情形，在绘制分镜头时需要注意。仰视透视如图 5-16 ～图 5-20 所示。

仰视透视适合用来表现高大、英雄、自信等画面气氛的镜头中。

仰视透视 .mp4

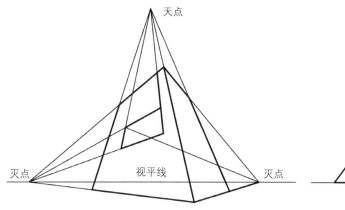

🔀 图 5-16　仰视透视

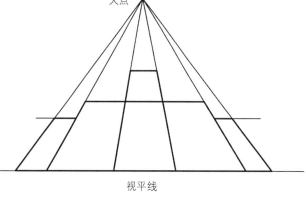

🔀 图 5-17　只有一个灭点的仰视透视

🔀 图 5-18　建筑的仰视透视

🔀 图 5-19　树林的仰视透视

🔀 图 5-20　人物的仰视透视

5.2　构　　图

　　动画中的构图是指将各物体、元素安排恰当,构成一个能表达剧情内容及要求的画面。动画构图既与传统绘画构图有联系又有其特殊性,其借鉴了传统绘画的构图形式、美感规律。但是传统绘画由于是单张的静态画面,通常主要追求形象在画面中的完整性;而动画由于是连续性的动态画面,有具体的剧情表达要求,画面是由不同的景别、拍摄角度、镜头运动构成的,主要追求画面的表达性、各镜头之间的连贯性、角色在画面中的空间表演等,

所以画面形象不一定要非常完整。比如,描绘单个人物的构图,传统绘画通常是全身、半身或者头像居多,而动画除了这些外,还可以运用不同角度、各种景别去表达,如图5-21～图5-23所示。

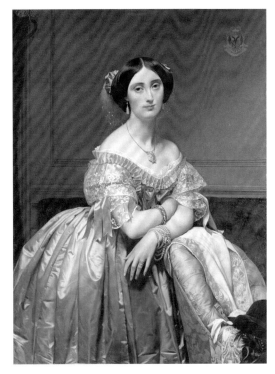

🔅 图5-21　安格尔作品

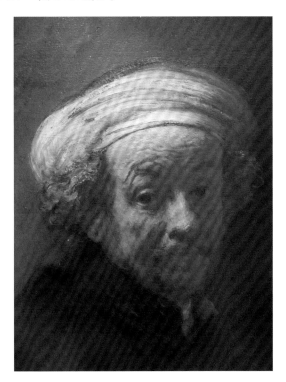

🔅 图5-22　伦勃朗作品

🔅 图5-23　一组不同景别的人物构图

　　动画构图主要目的是使得画面有形象性、形式感及视觉中心,由此表达创作者的情感,达到与观众共鸣的效果。动画片有些镜头会单独出现场景而没有人物出现,而有人物的镜头中必定有场景,所以为了更好地掌握构图的方法,我们暂且按照场景构图与人物构图两种分类进行讲解。

5.2.1　场景构图

　　场景常见的构图方式有以下几种。

1．水平式构图

　　水平式构图是指画面各元素呈现水平排列状态,给人一种安静、祥和、舒缓的感觉,适合表现某些大场面场景,如图5-24和图5-25所示。

图 5-24　水平式构图的画面结构

图 5-25　水平式构图的镜头

2．垂直式构图

垂直式构图是指画面中的大部分构成元素呈现垂直状态,适合表现某些高大的物体,如茂密的森林、城市中的高大建筑以及一些以竖线、直线构成的画面,如图 5-26 ～图 5-28 所示。

图 5-26　垂直式构图结构

图 5-27　森林的垂直式构图

图 5-28　树林的垂直式构图

3．倾斜式构图

倾斜式构图是指画面中的元素呈现倾斜的特征,适合表现运动、流动、倾斜、动荡、失衡、紧张、危险等场面,如图 5-29 ～图 5-31 所示。

⊕ 图 5-29　倾斜式构图结构

⊕ 图 5-30　村庄倾斜式构图

⊕ 图 5-31　风景倾斜式构图

4．三角式构图

三角式构图是指画面各主要元素以三点连接成三角几何形进行安排,形成一个稳定的三角形。这种三角形可以是正三角,也可以是斜三角等不规则三角。其中斜三角比较常用,也较为灵活。三角形构图具有安定、均衡但不失灵活的特点,如图 5-32 和图 5-33 所示。

⊕ 图 5-32　三角式构图结构

⊕ 图 5-33　房子、地面和树林构成的三角式构图

5．S 形构图

S 形构图是指画面上的景物呈现 S 形曲线形状,这种构图给人一种深远、优雅、协调的感觉,适合表现弯弯曲曲的道路、城市立交桥、河流等,如图 5-34 ～图 5-36 所示。

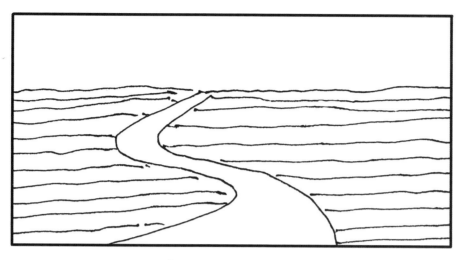

⊕ 图 5-34　S 形构图结构

⊕ 图 5-35　小路的 S 形构图

⊕ 图 5-36　城市建筑的 S 形构图

5.2.2　人物构图

动画片吸引观众的主要方面就是角色在画面中的表演,而角色表演会涉及其在画面中所处的位置、大小、朝向等各方面因素,由此可见角色在画面中如何安排(如何布局)是非常重要的。

在分镜头设计中,构思角色动作时可以先安排好角色大的布局,即安排各个角色在画面中的大小、位置。大的布局确定好之后,再去完善小的方面,比如,角色的朝向、动作造型、表情等,接着再添加场景等。这样做的好处是画面构图感强,也相对比较容易、快捷。

如图 5-37 所示,(a)图是两个角色在画面中的大致安排,只是初步安排了角色的大小位置,里面没有任何细节。注意需要根据之前的镜头进行合理安排,从而构思出(a)图中画面角色的大小位置。接着再画出角色的各方面细节。那么从(a)图画面可以演化出(b)、(c)、(d)图中角色的造型动作,里面包括人物朝向、透视、表情等。(b)、(c)图中两个角色是平拍镜头,但是朝向不一样,(d)图是仰视镜头。

在构图时主要考虑四方面:一是留足角色表演的空间;二是突出重点;三是错落有致;四是均衡统一。

1.留足角色表演的空间

角色在画面上表演时,有时走动的位置较多,在设计动作时需要事先想好这套动作大概需要设定几个关键动作及关键动作的位置,留足空间让角色表演,然后绘制具体的造型,如图 5-38 所示。

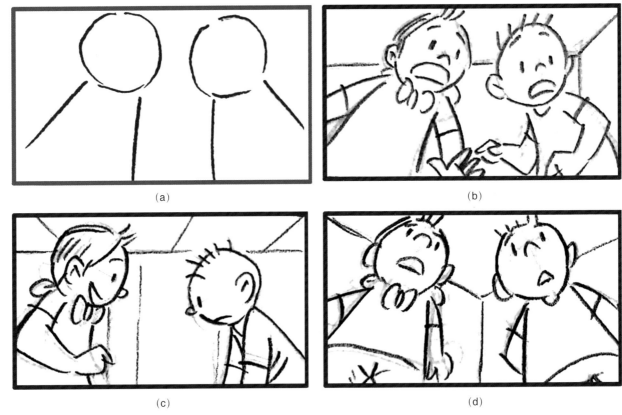

(a) (b)

(c) (d)

⬆ 图 5-37　人物构图范例

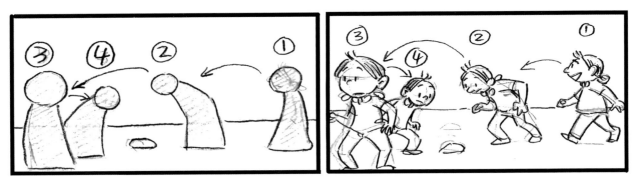

⬆ 图 5-38　人物关键动作的位置

2．突出重点

突出重点是指主要表演的角色形象在画面中要突出，不管画面中出现多少个角色，也需要让观众一看到画面就能知道其主次关系。主要角色在画面中的位置都是最显眼的，如图 5-39 和图 5-40 所示。

⬆ 图 5-39　主要角色位置的安排

☝ 图 5-40　双角色位置的安排

3. 错落有致

错落有致是指画面中角色安排上需要做到有变化,比如,面积大小、远近、高低等,即使是两个高矮、胖瘦一样的角色,也要尽量做到在画面中有变化,如图 5-41 所示。

☝ 图 5-41　多角色位置的安排

4．均衡统一

均衡统一是指画面中如果左右两边对称时,可适当打破平衡,以使画面有变化,其中需要注意角色的安排有大小、疏密、远近等变化。如图 5-42 和图 5-43 所示,三个角色安排在一个画面上,以中间角色为对称中心,(a) 图中左右两角色的位置、大小过于对称;(b) 图中通过将左边角色拉近与中间人物距离,右边角色往后缩小,使得角色之间有疏密、大小、远近的变化,达到了均衡的效果;(c) 图为均衡统一模式的具体化安排。如图 5-43 所示,角色往下看的近景镜头中,通过角色两边肩膀一高一低、一长一短的变化打破对称,达到画面的均衡统一。

(a)

(b)

(c)

✪ 图 5-42　角色疏密安排

(a)

(b)

✪ 图 5-43　角色两肩打破平衡

构图在动画分镜头设计中是非常重要的,平时可以通过多画各种构图小练习进行学习提高,达到熟练的目的,如图 5-44 ～图 5-46 所示。

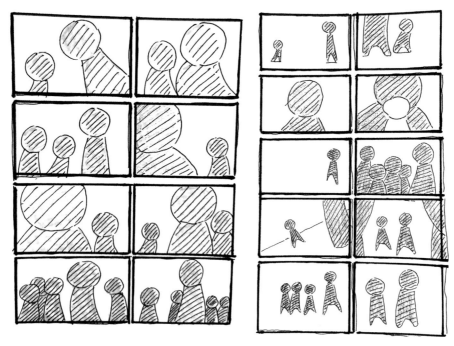

✦ 图 5-44　构图练习 1

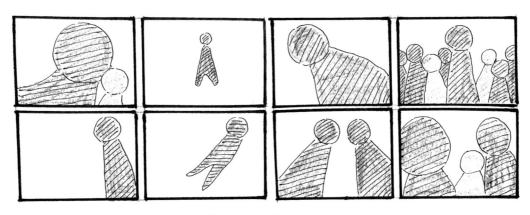

✦ 图 5-45　构图练习 2

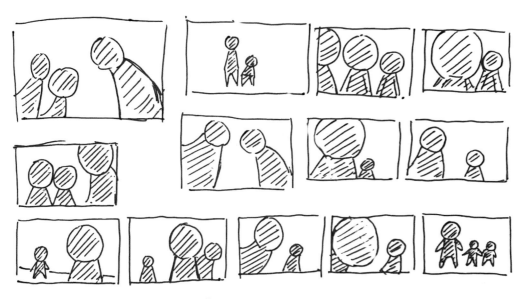

✦ 图 5-46　构图练习 3

5.3 气氛渲染

在设计动画分镜头过程中,遇到某些带有特定的角色动作、角色情绪或者画面气氛等镜头时,可以适当地加以绘制提示,以方便下一环节制作人员明白该镜头带有的某种特定的气氛,气氛的渲染可以从角色动作和用光两方面入手。

1．动作特效

加入漫画元素或者某些自然现象对角色动作进行描绘,如速度线、流线、烟雾、爆炸等,达到渲染画面气氛的作用,这种一般适合于表现角色动作的快速场景,如图 5-47 和图 5-48 所示。

⬆ 图 5-47　动作速度线特效

⬆ 图 5-48　自然现象特效

2．布光

光会带给人某种情绪或气氛。比如,在某些比较阴暗的地方看到比较弱的光就会产生压抑、低落的情绪;在黑暗中看到一点光就会给人带来一种希望的感受;在晚上的街道上看到各种花花绿绿不同颜色的光,就会带给人一种热闹、繁华的气氛等。在画分镜头时可以辅以某些光,用来表达镜头的特定气氛。画面中的布光不一定需要有一个特定的光源出现,而是根据画面需要进行布光,达到渲染目的即可。

光有多种分类法,按照光的方向来分,主要分为顶侧、侧光、顺光、逆光、底光等;按照光的强度来分,可分为强光、弱光等;还可以分为人造光、自然光等,如图 5-49 ～图 5-52 所示。

⬆ 图 5-49　顶光画面气氛

⬆ 图 5-50　侧光画面气氛

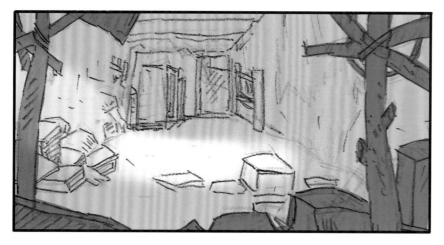

➕ 图 5-51　顺光画面气氛

➕ 图 5-52　逆光画面气氛

5.4　练　习　题

1．思考题

（1）透视对动画分镜头画面设计起到什么作用?

（2）进行画面构图时需要注意哪些方面?

2．实训题

根据以下动画剧本,完成分镜头的绘制。

要求:自行设计角色、场景造型,在纸上或计算机上绘制均可。用计算机绘制需提交作品源文件,导出 AVI 或 MOV 格式视频,画面尺寸为 1920 像素 ×1080 像素。用纸质绘制要提交 JPG 图片,图片大小同 A4 纸的尺寸,分辨率为 350dpi。

评分标准:故事内容表达完整性为 20 分,镜头组接的合理性及流畅度为 30 分,画面构图的美感及透视准确度为 20 分,角色关键动作表演的把握程度为 10 分,影片时间及节奏控制度为 10 分,角色及场景设计的准确性为 10 分。

《圣　水》

故事创意：罗煜程

第一场：小巷　外景　傍晚

在城市寂静的小巷里蹲着一个乞丐，他蜷缩着身体，在寒风中瑟瑟发抖。（镜头切换）乞丐正被一群长相凶恶的蒙面人围殴，其中一个满脸络腮胡子且眼睛有道疤的蒙面人指着乞丐大喊："你不要在这里，出去！"

乞丐无动于衷，蒙面人一顿拳脚，打得乞丐发出"呃""啊"的惨叫声。乞丐滚趴在地上全身剧烈地颤抖，牙齿绷紧，手握拳头，昏迷。

第二场：小巷　外景　凌晨

乞丐醒过来，眼眶含着心酸的泪水，这时一只血红发光的蝴蝶飞到乞丐面前，然后朝着一个方向飞去，乞丐不知不觉地跟着走去。蝴蝶飞着飞着停住，乞丐愣住了，周围弥漫着血红色水汽。突然前面站着一名死神，手里拿着圣水，朝着乞丐走去，乞丐双脚颤抖，死神走到他面前，将圣水递给他说："它能助你改变命运。"乞丐犹豫了一下，便喝了下去。

第三场：小巷　外景　早晨

乞丐正睡在小巷中，醒来之后他愣住了，不知道昨天晚上到底是梦还是真的。这时，一群蒙面人来到乞丐面前，脸上青筋暴起，对着乞丐大喊："你怎么还在这里？！"便拿起铁棍打了下去。

乞丐本能地去抵挡，却不知一股怪力将络腮胡蒙面人打得趴在地上。其他蒙面人都愣住了，不知道怎么回事，于是慌乱逃跑。乞丐露出一个得意的笑容。

第四场：街道　外景　夜晚

周围雾气蔓延，死神出现在乞丐面前，乞丐有点惊慌，但他露出凶狠的眼神，准备出手打死神。死神拿着一个空瓶子，将乞丐身上的血红色水汽装进瓶子里，随后摘下面具。乞丐顿时愣住了，死神长着和自己一样的脸。死神走向乞丐，将面具戴在他脸上，两者都变成雾气，一起消失了。（完）

第 6 章
动态分镜头创作

本章学习目标

通过对动态分镜头的讲解,学会动态分镜头的绘制步骤及注意事项,并掌握Flash软件在动画分镜头制作中的运用。

本章学习内容

本章学习动态分镜头的优点、Flash软件的运用。

本章教学重点

掌握Flash软件及绘制分镜头的方法。

6.1　动态分镜头概述

动态分镜头是指分镜头作品以动态视频的形式输出,一般有两种方法:一是在计算机上运用动画分镜头绘制软件直接画;二是在纸上或计算机绘图软件上画完静止画面,之后导入软件并进行视频剪辑、合成,最后输出视频。

运用动画分镜头制作软件直接绘制分镜头,在现在普及无纸化动画的理念下,越来越被动画分镜头设计师所接受。其优点主要是能够迅速、直观地观看画完的镜头是否连贯、动作设计是否到位、是否表达出剧情内容等,如果不满意可以及时修改、完善。另外,当我们面对一些没有动画制作经验的项目投资方,以纸质分镜头给投资方看时,他们通常无法看明白剧情表达的内容。即使能看明白单幅画面,但是对于整体剧情也会把握不准。而动态分镜头则可以使他们快速了解故事内容与影片时长。

6.2　软 件 学 习

关于动画制作软件,第一章已经介绍了一些专业软件,这些软件的优缺点也不会过于明显。软件只是辅助完成动画分镜头的制作,只要掌握好其中一两种就可以了,经常使用就能达到熟练的程度。本章主要介绍如何用Flash CS6软件绘制动画分镜头。Flash CS6是一款常见的二维动画制作软件,其可以完成设计角色或场景,绘

制分镜头,原画绘制,加动画,导入声音,输出视频等一系列动画制作环节。该软件绘制动画分镜头时操作简单易懂,可以轻松实现镜头的移动并可随时观看视频,是学习动画分镜头比较理想的专业软件。由于该软件是矢量软件,虽然也有压感效果,但是画的时候不像在纸上或者其他位图软件那样压感效果好。在画分镜头环节中只要熟悉一些基本的操作即可。

在 Flash CS6 的学习中,主要对动画分镜头中经常用到或比较重要的操作进行介绍,对于一些不怎么涉及的功能不作介绍。介绍过程中,难免会有遗漏,学习者可以利用其他时间进行学习。

1．打开及新建文档

双击打开 Flash CS6 软件,接着可以单击 ActionScript 3.0,如图 6-1 所示。在弹出的设置页面中根据画面大小设定宽、高比例,超高清的宽、高比例一般是 1920 像素 ×1080 像素 (16∶9),帧频率可以设定为每秒 24 帧或 25 帧。根据个人习惯,自动保存可以设定为 10 分钟,避免在画的过程中软件出现问题而忘记保存。设为默认值后,每次打开就是上面设置好的宽、高比例,如图 6-2 所示。

⊕ 图 6-1　Flash 中新建文件

⊕ 图 6-2　Flash 的文档设置

2．工具栏

（1）绘制方式。可以运用铅笔或笔刷工具进行绘图。铅笔工具有三种模式,一般选用平滑或墨水模式。在属性栏的笔触处调整画笔的大小,在工具栏的笔触颜色处调整画笔的颜色。

笔刷的大小在工具栏刷子大小处调整。另外当画面放大或缩小时,笔刷就会变小或放大。刷子形状有圆形、方形等多种形状,颜色在工具栏填充颜色处调整。笔刷可以使用压感和斜度,但是压感效果不如位图绘图软件,如图 6-3 所示。

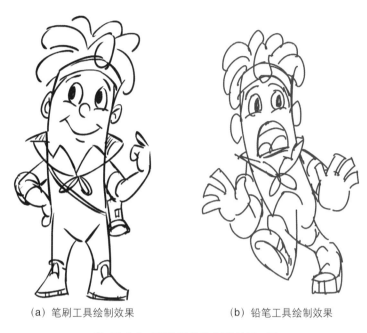

（a）笔刷工具绘制效果　　　　　（b）铅笔工具绘制效果

✿ 图 6-3　两种画笔绘制的效果对比

（2）任意变形工具。遇到调整角色造型大小、位置等情况时,运用任意变形工具调整。按住 Shift 键可以等比例放大或者缩小。可以在多帧画面中选择编辑多个帧之后,将帧全部选中进行调整,如图 6-4 所示。

✿ 图 6-4　用任意变形工具

（3）颜料桶工具。该操作可以对图形进行快速填充，使得画面有黑、白、灰层次的变化，分镜头画的一般都是草图，画的过程中难免有些图形不封闭，所以可以在工具栏中的空隙大小选项中选择封闭大空隙进行填充。也可以将图形选中，按住 Ctrl+G 组合键将图形组合起来，然后用笔刷去涂；如果想解除组合，可以再按 Ctrl+B 组合键将其打散，如图 6-5 所示。

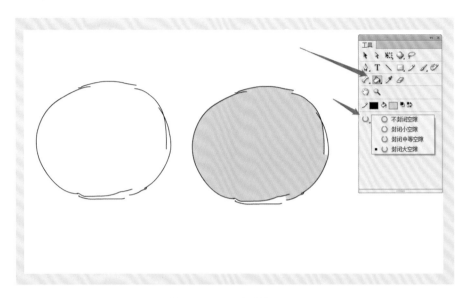

✿ 图 6-5　用颜料桶工具

（4）套索工具。可以将整体图像或某些细节选中进行调整或删除，如图 6-6 所示。

✿ 图 6-6　用套索工具

（5）橡皮擦。使用橡皮擦可以对图像进行擦除，在工具栏下方的橡皮擦形状里有多种大小的变化。如果调整大小觉得麻烦时，可以对画面进行缩小或放大，橡皮擦会自动变大或缩小，如图 6-7 所示。

3．时间轴

（1）帧。帧是最基本的单位，每一个画面都需要在时间轴的帧上进行绘制。帧上面所对应的数字就是该帧的具体位置，帧分为空白帧与关键帧。从第一帧开始，如果画面上不画任何东西时，显示的是白空心点，也就是空白帧，相当于一张白纸。当画上图像时，白空心点就变成了黑实心点，说明该帧上画有东西，也就是关键帧。

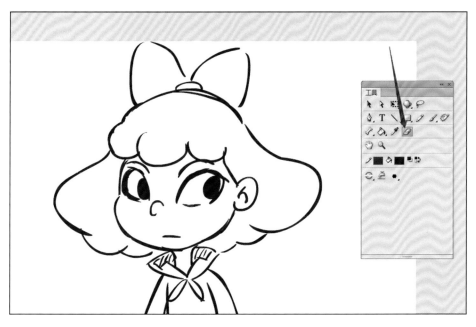

⊕ 图 6-7　用橡皮擦

　　插入帧相当于画面图像的延长。如画完第 1 帧,在第 15 帧处插入帧,说明该图像播放了 15 帧,第 15 帧处对应的是 0.6 秒,也就是说这幅图像播放了 0.6 秒。帧可以删除或添加,删除的时候选中需要删除的帧数,然后右击,在弹出的快捷菜单中选择"删除帧"命令。添加帧时可以按 F5 快捷键。

　　插入空白关键帧是指插入一个空白的帧,相当于插入一个空白画面。

　　插入关键帧是指插入了前面的关键帧,相当于复制了前面那张图像。在制作运动镜头时需要做成关键帧。关键帧之间的距离越近,角色的动作越快,越远则动作越慢。

　　(2)绘图纸外观及编辑多个帧。当需要显示前面那些帧的图像时,可以单击绘图纸外观,这时前面画过的图像就会变成灰色显示出来。注意调节时需将时间标注栏的灰色小圆点拖到需要显示的帧数上面。编辑多个帧指的是将前面画过的帧进行编辑,比如放大、缩小、拖移位置等,如图 6-8 所示。

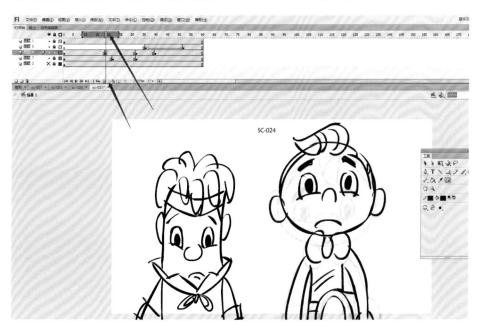

⊕ 图 6-8　编辑多个帧

（3）图层。图层可添加和删除。在画分镜头时尽可能分层，一般将场景与角色分开图层去画；另外动的物体一个图层，不动的物体一个图层。前景的物体在上，后景的在下，这样方便调整或输出，也节省工作量，如图6-9所示。

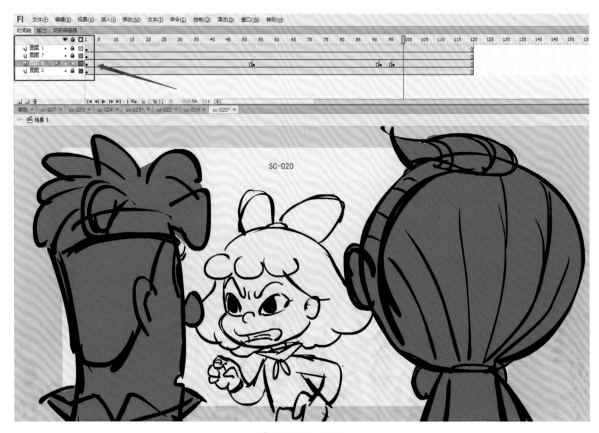

❶ 图6-9　图层

4．添加镜头

镜头的添加可以有两种方式。一种是将不同的镜头放在一个场景中的不同帧位置上，但是需要将这些不同的镜头做成元件，所有该镜头的动作都必须画在元件里面，但是需要注意场景中的帧数必须与元件的帧数保持一致或者少于元件的帧数。其他镜号、画面内容、声音等在不同图层上。

另一种是将不同的镜头放在不同的场景中，添加场景可以在窗口其他面板的场景里完成，添加完的场景会自动播放。

5．运动镜头的制作

运动镜头的制作需要将图像转换为元件，才能做各种镜头的运动方式。运动镜头根据剧情需要可快可慢，一般节奏慢的镜头速度慢，节奏快的镜头速度较快。注意运动结束后需要保持一小段的停留，以便使观众能清楚最终结束的画面，如图6-10所示。

6．保存及导出视频

保存时需要保存一份源文件到相应的文件夹中。导出时可以选择 AVI 或 MOV 视频模式。注意 MOV 模式需要安装 QuickTime 播放软件。

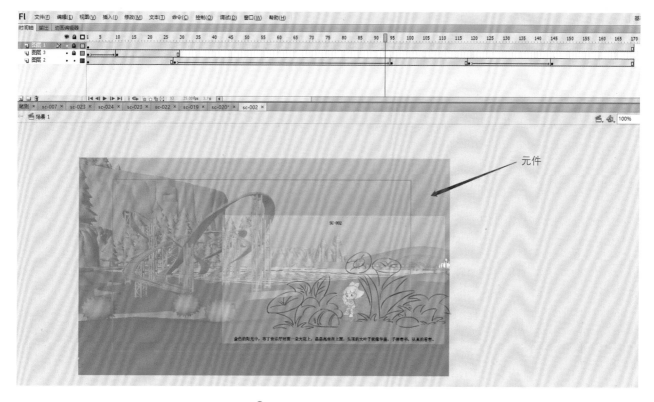

图 6-10　运动镜头的制作

7．常用快捷键

常用快捷键如表 6-1 所示。

表 6-1　常用快捷键

名　称	快捷键	名　称	快捷键	名　称	快捷键
画面放大	Ctrl++	画面缩小	Ctrl+ －	套索工具	L
画笔	Y	刷子	B	直线工具	N
橡皮擦	E	选择工具	V	插入空白关键帧	F7
插入帧	F5	插入关键帧	F6		
转换为元件	F8	手抓工具	空格键		

6.3　项目训练

1．项目介绍

本项目训练题目《糖果总动员》三维动画系列片第 22 集《晶晶亮的读书节》分镜头绘制过程。本片是由深圳职业技术学院数字创意与动画学院教师、学生及相关院校共同协作完成的二十六集原创三维动画片，获得国家广播电影电视总局批准的国产电视动画片发行许可，并在中国教育电视台、中央电视台 3D 频道、保加利亚国家电视台播出。由于篇幅有限，项目训练选取了第 22 集的第一场的一小段剧情进行讲解。

2．剧情介绍

<div align="center">

《晶晶亮的读书节》剧本

</div>

第一场：布丁音乐厅　室外／内　早晨

角色：晶晶亮、皮皮雷、棒棒强。

金色的阳光中，布丁音乐厅对面一朵大花上，晶晶亮坐在上面，头顶的大叶子就像华盖，手捧着书，认真地看着。

（1）画外传来皮皮雷的叫喊声："棒棒强，快把球扔过来！"

晶晶亮抬头，只见棒棒强头顶一个竹筐，把皮球扔给皮皮雷，然后自己双手扶筐，脚步忽左忽右。皮皮雷手拿皮球旋转身体，"超级旋转定位器——""嗖"把皮球扔了出去。晶晶亮惊恐，（主观视线）"啪"，皮球正中旁边的花草上。（不要出现危险动作，可以打在她边上的花草等地方或者他们在玩耍更好）棒棒强头顶的竹筐"啪"地掉下。

（2）晶晶亮（气愤起身）："皮皮雷、棒棒强，你们在搞什么名堂！你们的所作所为，除了损害公物，简直就是浪费时间！浪费生命！毫无意义！你们不读书，也不学习，你们会感到空虚的！整个糖果乐园将会变成文化沙漠！"（转身向布丁音乐厅走去，背对观众）"太可怕了！为了糖果乐园，我必须发动一场……"（走进门去）皮皮雷、棒棒强自始至终一直傻傻地愣着！

3．绘制前的准备工作

当我们拿到一个剧本准备画分镜头时，第一是要做到先熟读剧本内容，理解哪些地方需简要介绍，哪些地方需要深入重点表达。第二是熟悉剧中所有角色的造型设计，最好是大概临摹一下角色造型设计，做到心中有数。第三是画一些简单的小草图，不用急着画每一个镜头，草图可以帮助我们快速理解整体故事剧情。当小草图画得差不多了，就可以对着小草图进行分镜头绘制。最后画完需要观察，适当进行调整，如图 6-11 所示。

草图绘制——《蚂蚁兄弟的礼物》.mp4

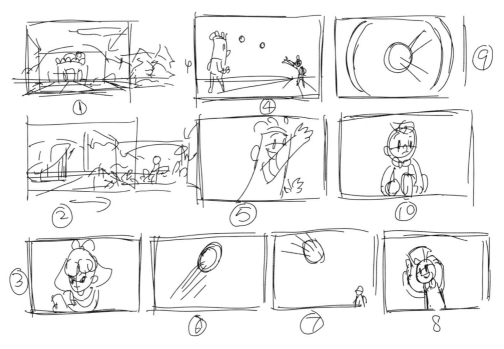

<div align="center">

✿ 图 6-11 《晶晶亮的读书节》中的分镜头小草图

</div>

4．镜头制作

（1）镜头一。（大远景—运动镜头）通常可用一个大远景镜头展示故事剧情，交代故事发生的年代、环境或社会背景，接着慢慢推镜头，如图 6-12 所示。

（2）镜头二。（远景—运动镜头）镜头切换至布丁音乐厅外景，横移至一朵大花上，晶晶亮坐在上面，接着推镜头至晶晶亮全景，如图 6-13 所示。

《蚂蚁兄弟的礼物》
分镜头 .mp4

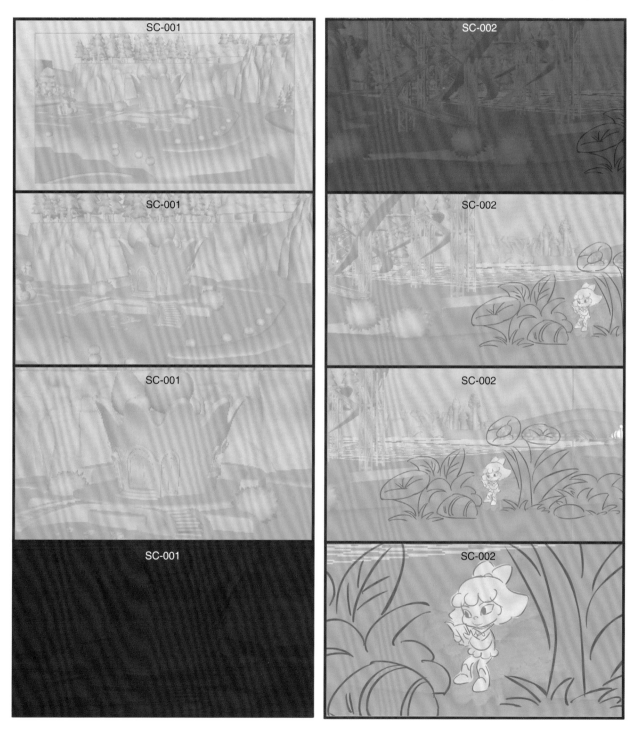

⬆ 图 6-12　镜头一　　　　　　　　　　⬆ 图 6-13　镜头二

（3）镜头三。（中景）镜头切换至晶晶亮,她正认真看书,听到喊声后向左边看,再向右边看,发现皮皮雷与棒棒强正在远处玩球,于是接着看书,如图 6-14 所示。

☫ 图 6-14　镜头三

（4）镜头四。（全景）镜头切换至皮皮雷与棒棒强正在远处玩扔皮球游戏,该处运用全景交代他们之间的位置关系,如图 6-15 所示。

（5）镜头五。（中景）镜头切换至皮皮雷,他旋转身体扔皮球,皮球从左边向右边飞出画面。因为镜头四已经交代了皮皮雷和棒棒强的全景镜头,所以后面镜头可以用中、近景表现他们,如图 6-16 所示。

🔆 图 6-15　镜头四　　　　　　　　　　　　🔆 图 6-16　镜头五

（6）镜头六。（全景）皮球从左边远处向右边近处画面飞来。因为镜头五中皮皮雷扔出的皮球是从左到右出画的，所以镜头六中皮球的飞行方向需与镜头五的方向一致，如图 6-17 所示。

（7）镜头七。（全景）皮球飞行方向仍需保持与镜头五、镜头六从左到右的方向入画，飞至棒棒强处，棒棒强接球，如图 6-18 所示。

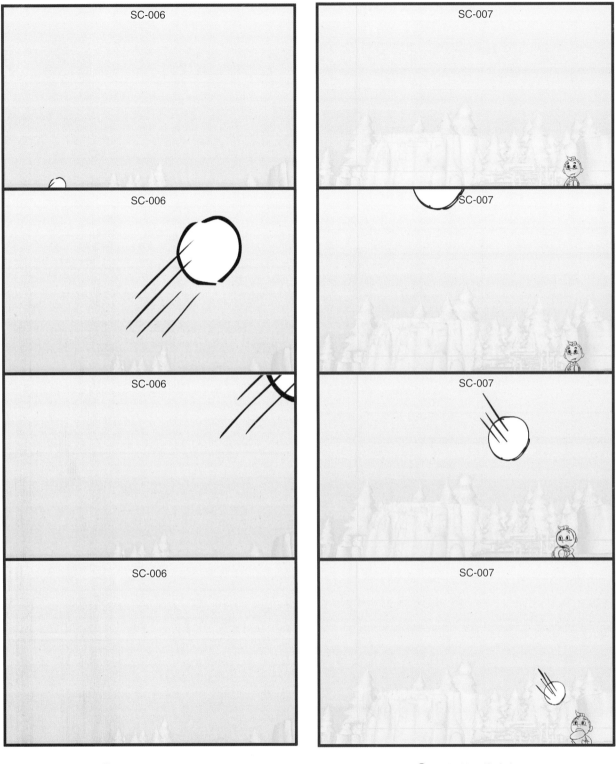

⊕ 图 6-17　镜头六　　　　　　⊕ 图 6-18　镜头七

　　（8）镜头八。（中景）棒棒强接球动作,该镜头主要是让观众看到棒棒强接球的细节描绘,所以用中景进行表现较合适,因为中景适合表现角色神态特征等细节,如图 6-19 所示。

　　（9）镜头九。（特写）皮球掉入棒棒强拿着的竹筐里面,如图 6-20 所示。

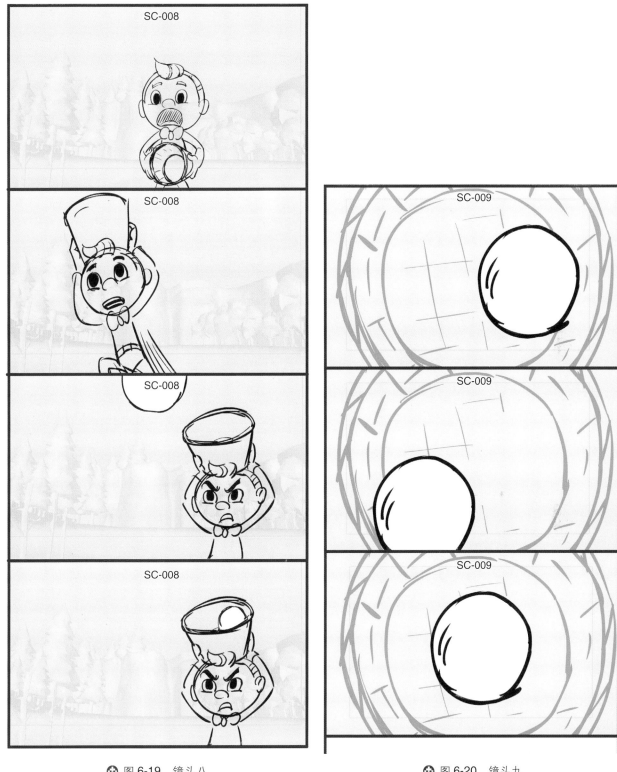

⊕ 图 6-19 镜头八　　　　　　　⊕ 图 6-20 镜头九

　　（10）镜头十。（中景）棒棒强从竹筐里面取出皮球，然后有了想法，于是扔给晶晶亮，如图 6-21 所示。

　　（11）镜头十一。（全景）皮皮雷以为皮球扔给自己，却没想到皮球向晶晶亮飞去。由于皮皮雷遇到事情时，身体或某些部位可以变长变短，这是他的特征，所以设计皮皮雷接球时身体可伸长，这也是体现角色特征的地方。皮球飞行方向也需要与镜头十的方向保持一致，如图 6-22 所示。

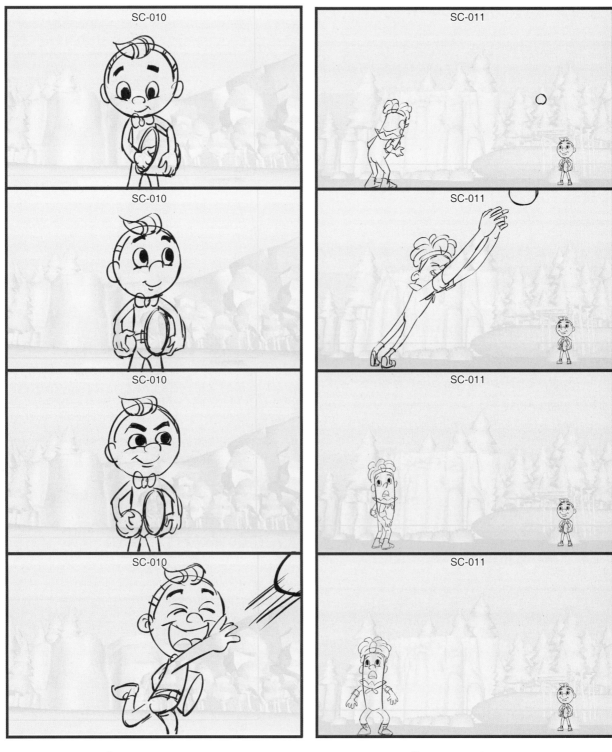

⊕ 图 6-21　镜头十　　　　　　　　⊕ 图 6-22　镜头十一

（12）镜头十二。（全景）皮球继续飞向晶晶亮方向。画面以一个俯视的角度表现，这样既可以与前面的平视角度区别开，也可以丰富镜头的表现力，如图 6-23 所示。

（13）镜头十三。（全景俯拍）晶晶亮感受到有东西往自己身边飞来，于是转身看向右边（晶晶亮左手方向），该处由于皮球是从右边飞过来，所以晶晶亮需向右边看。在绘制时需要时刻把握角色或物体的位置关系，如图 6-24 所示。

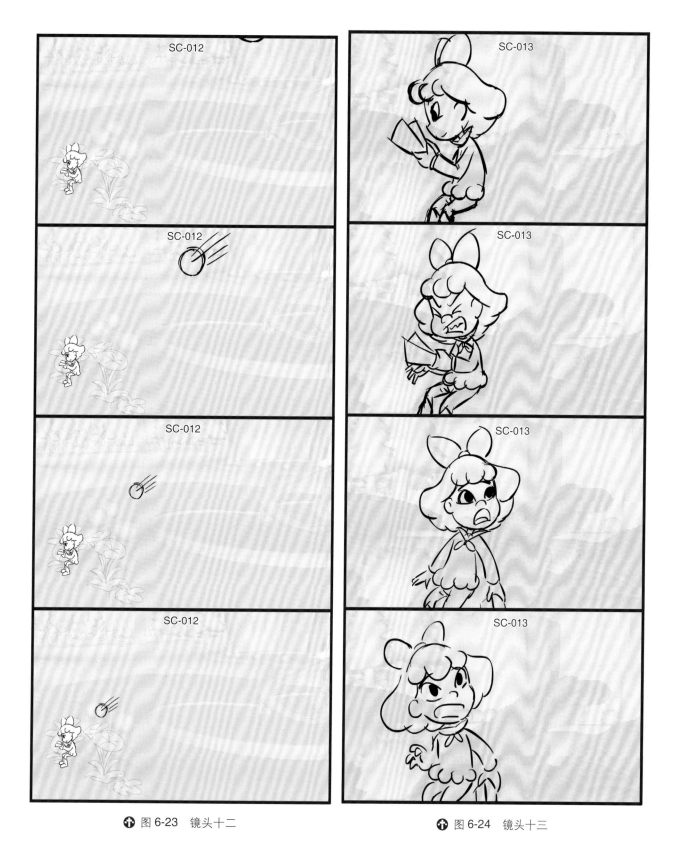

图 6-23　镜头十二

图 6-24　镜头十三

（14）镜头十四。（全景仰拍）皮球继续从高处掉落下来，飞行方向为从右上往左下飞行，与镜头十三保持一致，如图 6-25 所示。

（15）镜头十五。（特写）皮球掉落至晶晶亮身边的大花朵叶子上，如图 6-26 所示。

图 6-25　镜头十四

图 6-26　镜头十五

（16）镜头十六。（全景）皮皮雷看到皮球掉落到晶晶亮旁边，吓得赶紧跑到棒棒强身边，如图 6-27 所示。

（17）镜头十七。（近景）晶晶亮生气，从花草上一跃而起，跑向皮皮雷与棒棒强，如图 6-28 所示。

⊕ 图 6-27 镜头十六 ⊕ 图 6-28 镜头十七

（18）镜头十八。（特写）晶晶亮腿部着地并跑出画面。因为上面镜头中晶晶亮看过右边，说明皮皮雷和棒棒强位于晶晶亮的右边，所以晶晶亮跑的方向是往右边跑。在画分镜时需要时刻明确角色的位置关系，做到心中有数，如图 6-29 所示。

（19）镜头十九。（全景）晶晶亮向皮皮雷与棒棒强跑来，如图 6-30 所示。

图 6-29　镜头十八　　　　　　　　　图 6-30　镜头十九

（20）镜头二十。（近景）晶晶亮跑到皮皮雷与棒棒强身边，对他们进行训话，如图 6-31 所示。

（21）镜头二十一。（中景）由于晶晶亮对皮皮雷与棒棒强训话时的对白较长，所以为了避免对白镜头过长，这时需要切换至拍皮皮雷与棒棒强的反应场景，如图 6-32 所示。

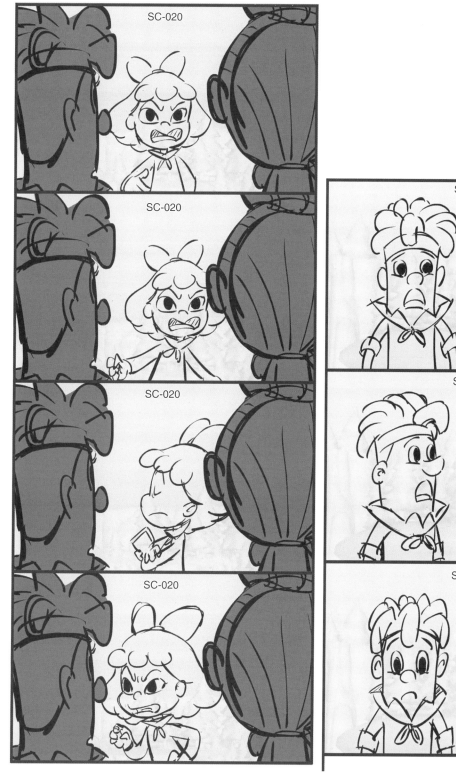

⊕ 图 6-31　镜头二十

⊕ 图 6-32　镜头二十一

（22）镜头二十二。（近景）晶晶亮继续训斥皮皮雷与棒棒强。用了一个近景镜头，也是避免与镜头十九的镜头雷同，如图 6-33 所示。

（23）镜头二十三。（全景）晶晶亮训话结束后，走向布丁音乐厅，这时需要用全景镜头，主要是交代他们三人与布丁音乐厅之间的位置关系，如图 6-34 所示。

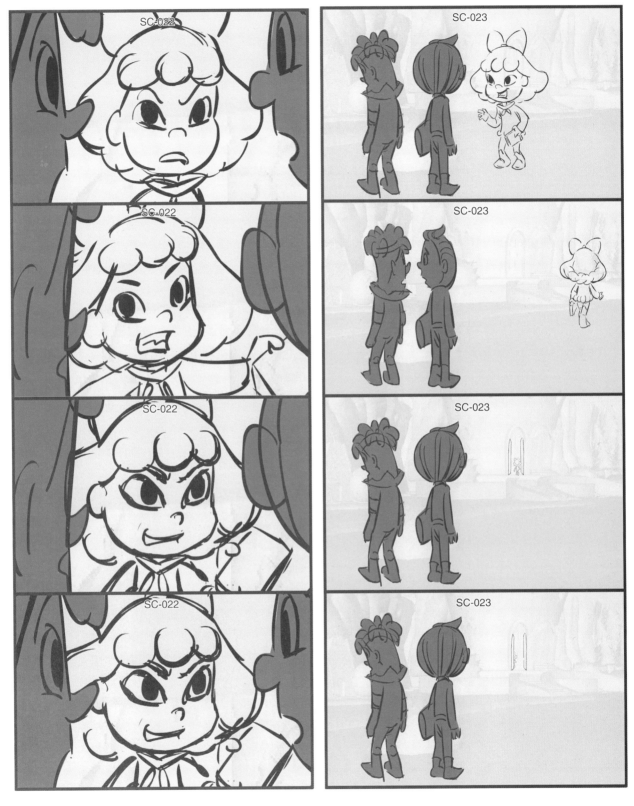

⊕ 图 6-33　镜头二十二　　　　　　　　⊕ 图 6-34　镜头二十三

（24）镜头二十四。（中景）皮皮雷与棒棒强愣愣地看着晶晶亮走向布丁音乐厅。以淡入结束本场剧情，如图 6-35 所示。

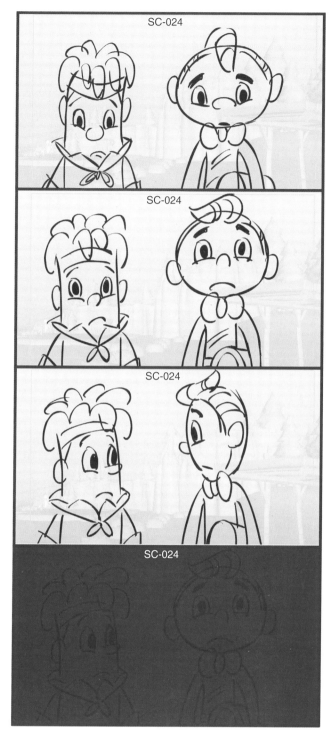

�`图 6-35　镜头二十四

6.4　练　习　题

1．思考题

（1）动态分镜头相对于纸质分镜头有哪些优点？请列举出来。

（2）在运用 Flash 软件绘制分镜头时，如何创建不同的镜头？

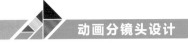
2．实训题

根据以下动画剧本及造型设计完成分镜头绘制,时长 3 分钟以上。

要求:自行设计角色、场景造型,在纸上或计算机上绘制均可。用计算机绘制时需提交作品源文件,导出 AVI 或 MOV 格式视频,画面尺寸为 1920 像素 × 1080 像素。纸质绘制时提交 JPG 图片,图片大小同 A4 纸尺寸,分辨率为 350dpi。

评分标准:故事内容表达的完整性为 20 分,镜头组接的合理性及流畅度为 30 分,画面构图的美感及透视准确度为 20 分,角色关键动作表演的把握程度为 10 分,影片时间及节奏控制度为 10 分,角色及场景设计的准确性为 10 分。

<div align="center">

《机器人 R》

故事创意:丁斓　编剧:高慧敏

</div>

(1) 客厅里　室内　白天

画面渐亮,天气晴朗,窗外传来鸟叫,机器人 R 正在用鸡毛掸子仔细地打扫着挂在墙上与摆放在陈列柜里的大大小小的奖状和相框。相框里放着 L 教授和 R 的生活照、L 教授和 R 上台领奖的照片,还有一些从报纸上剪下来有关 L 教授的报道。R 的掸子划过报纸,停了下来,报纸上的标题是《世界上第一个拥有感情的机器人》。R 的头部显示屏上出现了橙色,表示温馨。

(2) 走廊　室内　白天

走廊宽阔简洁,R 指挥着扫地机器人、墙壁清洁器等智能清洁设备正在认真地打扫着。

一阵急促的脚步声传来,只见穿着白大褂,戴着厚厚的眼镜,头发蓬乱的 L 教授,抱着一叠厚厚的图纸匆匆地跑过,R 急忙指挥各种设备进行闪避,但是 L 教授还是绊在了地上的扫地机器人上,"咣"的一声,L 教授一个趔趄,险些滑倒,图纸散落一地。

他慌忙蹲下身去捡,R 也蹲下身帮忙。可是 R 的手即将碰到图纸的时候,就听见 L 教授大吼:"住手! 别动,去干你的活。"R 呆住了,头部的显示屏上是被雷击的线条图样,他默默地站直一动不动。

L 教授快速地收拾好了图纸,有些犹豫,但是什么也没说,快速地走了。过了几秒,R 慢慢抬手发出信号,各种设备又开始了工作。

(3) 实验室门口　室内　白天

R 来到了实验室门外,门上的显示屏上显示着电子告示:"除 L 教授本人外无权限进入。"旁边还有一个动态的 L 教授的摇头表情。R 低头看看自己端着的一盘餐点:冒着热气的茶,散发着香气的汉堡,切成了心形的水果。抬头看看告示,R 头部显示屏的橙色逐渐变成了蓝色,他把餐盘放在门右边的传送口前,回头走了。走了两步,他又转回头回到门前,伸出手(他手上是三根一样长的手指,有些简陋)准备敲门,但犹豫了一下,又放下了。然后他再次抬起手,碰了一下门,门却"吱呀"一声开了一条小缝。

(4) 实验室内　室内　白天

灯光昏暗,R 站在实验台旁,一动不动,L 教授并没在这里,而实验台上躺着一具未完成但是非常精致的人形。R 好像明白了什么,悲伤的音乐响起,时间仿佛凝固,R 的意识逐渐模糊变形,周围的噪声也越来越强(表现他内心的震动和崩溃),最后黑屏。

(5) R 卧室　室内　白天

R 站在桌前,桌上摆放着整齐的照片,依次是 R 一至六岁的生日照,有的是 L 教授帮 R 办生日会,有的是送 R 礼物的场景。旁边还有 R 圈画着自己生日日期的台历。

R拿着一张照片出神。照片里面的R拿着一个足球,头部显示屏都是小红心,旁边的L教授笑得像个孩子。

就在这时,房间外传来了L教授大声叫着R名字的声音。门开了,L教授冲了进来,他兴高采烈地命令道:"R仔,快,把你的右臂卸下来给我。"

R看着他显示屏上出现了问号,但还是乖乖地调出程序面板,按动了密码LEE,在设备管理界面上单击,断开了右手。L教授拿着R的右臂飞奔出门,门外传来他兴奋的大喊声:"就差一步了,我的儿子就完美了!"R听到后愣愣地站在原地,看看空荡荡的右臂处。

(6)实验室门口 室内 白天

实验室里传出了一阵又一阵金属焊接的声音与L教授疯狂的笑声。R歪着身子,左臂拖着一个小车,车上放着餐盘,低着头走到门口。他放下餐盘,回头走了,走了几步,又回头看了看实验室门口L教授摇头的脸,又转身,慢慢地走了。

(7)实验室 室内 白天

L教授一挥手,推走面前半透明的计算机控制面板,走到实验台前,按下按钮,一具金属人形慢慢地直立起来,闪着银色光泽,非常精致,只是人形的右手还是R简陋的机械手臂,他满意地笑了:"手臂的问题很快就解决了,只剩下R身上的情感中枢跟记忆体了。哈哈哈,这样就能赶得上R的生日了。"

L教授快乐地冲出实验室,欣喜地大声呼喊:"R仔,乖儿子,生日快乐!哈哈,孩子,你梦寐以求的新身体哦。"

不远处传来L教授的脚步声以及越来越疑惑的喊声:"R仔,你在哪里?在哪里?"

(8)家中各处 室内 白天

镜头快速切换着家里的各处,都不见R的踪影。

最后L教授站在空无一人的客厅里,旁边是新的金属人形。

画面慢慢变黑。(完)

参 考 文 献

[1] 孙立军,邱晓岩,戴放明 . 分镜头脚本设计 [M]. 北京：教育科学出版社，2015.

[2] 余春娜,张乐鉴 . 动画分镜头设计 [M]. 北京：清华大学出版社，2018.

[3] 周越 . 动画分镜头脚本设计 [M]. 北京：化学工业出版社，2013.

[4] 姚桂萍 . 动画分镜头设计 [M]. 上海：上海交通大学出版社，2009.

[5] 吴冠英,祝卉 . 动画分镜头设计 [M]. 北京：清华大学出版社，2005.

[6] 顾严华 . 运动规律与时间 [M]. 北京：高等教育出版社，2006.

[7] 罗雪,岳晓英 . 动画分镜头设计 [M]. 南京：东南大学出版社，2013.

[8] 武军 . 动画分镜头设计 [M]. 北京：水利水电出版社，2012.